節慶DIY

節慶卡麥拉

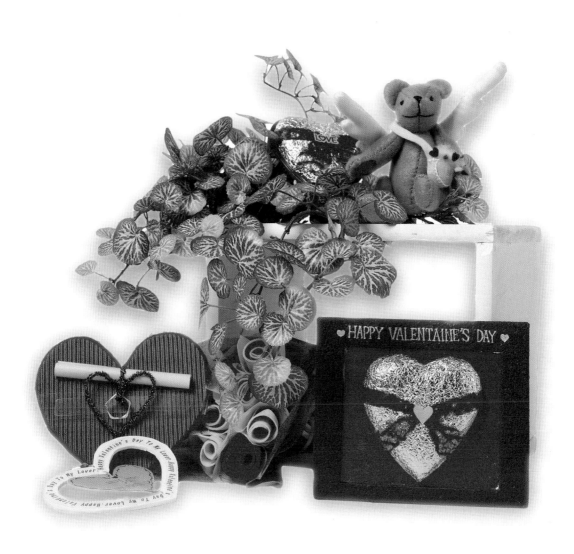

目　錄

溫馨浪漫渡佳節……47

神祕歡喜慶佳節……81

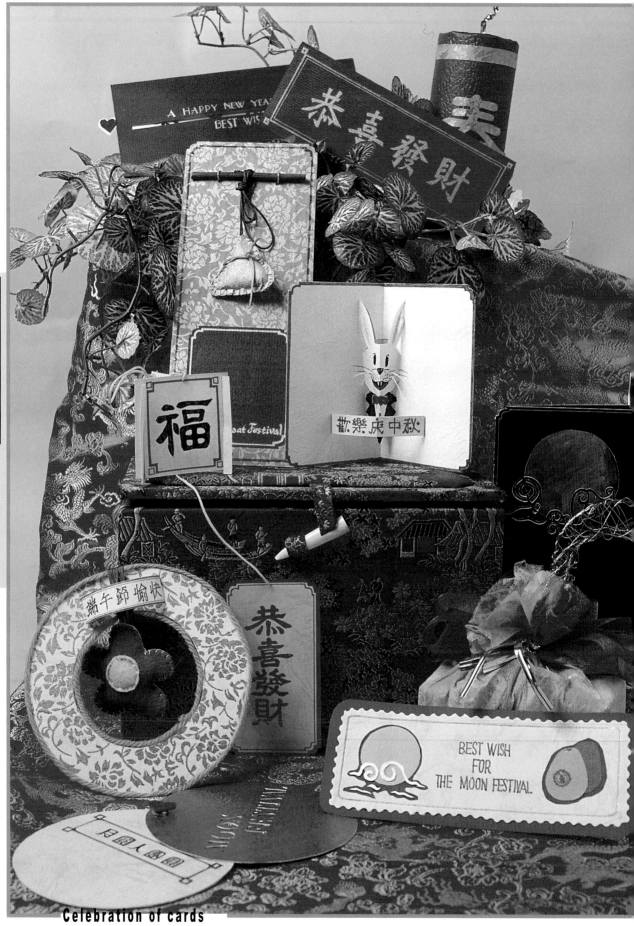

節慶DIY—節慶卡麥拉

4

Celebration of cards

前 言

▼
▼
▼
▼
▼
▼

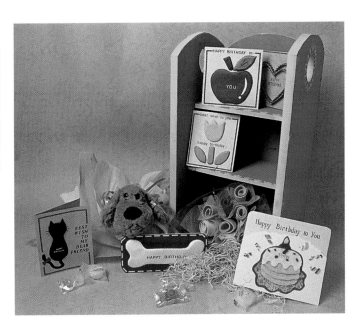

節慶DIY─節慶卡麥拉

5

　　每當逢年過節時，總是少不了寄張賀年卡給朋友，但到了文具店卻擺滿了各式各樣的卡片，而不知從何下手。因為不是價位過高，就是不怎麼起眼，導致買也不是不買又不行。真是不知該如何是好？此時何不考慮自己動手做做看。只要利用簡單的材料、工具，再搭配線條與文字，便可製作一張別緻且又獨一無二的節慶賀卡。

　　別再遲疑不定，趕緊參考「節慶卡麥拉」，動動手和腦做張卡片給朋友吧！而且本書將節慶分成三大單元介紹，讓做卡片時能更清楚且輕易找到做卡片的方向。

tool & materials

要做好一張卡片,有些工具是必須自己先準備好的喔?
這樣在創過的過程中,才能輕輕鬆鬆事半功倍,把自己
的心意表達出來.

6

亮彩原子筆

美工刀與尺

相片膠

鋸齒剪刀

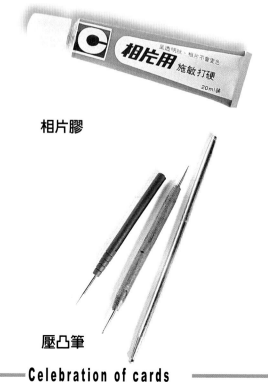

壓凸筆

尖嘴鉗

Celebration of cards

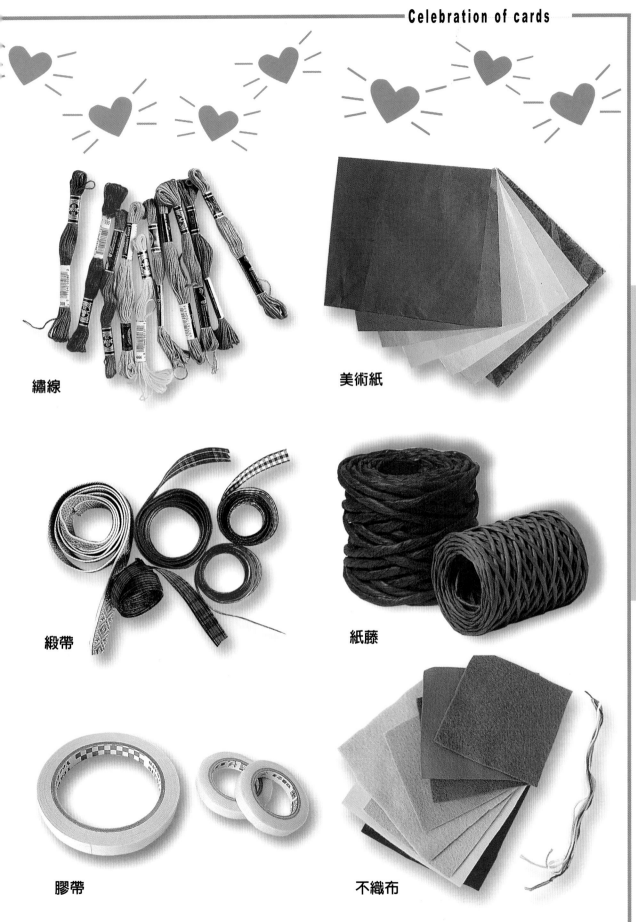

繡線

美術紙

緞帶

紙藤

膠帶

不織布

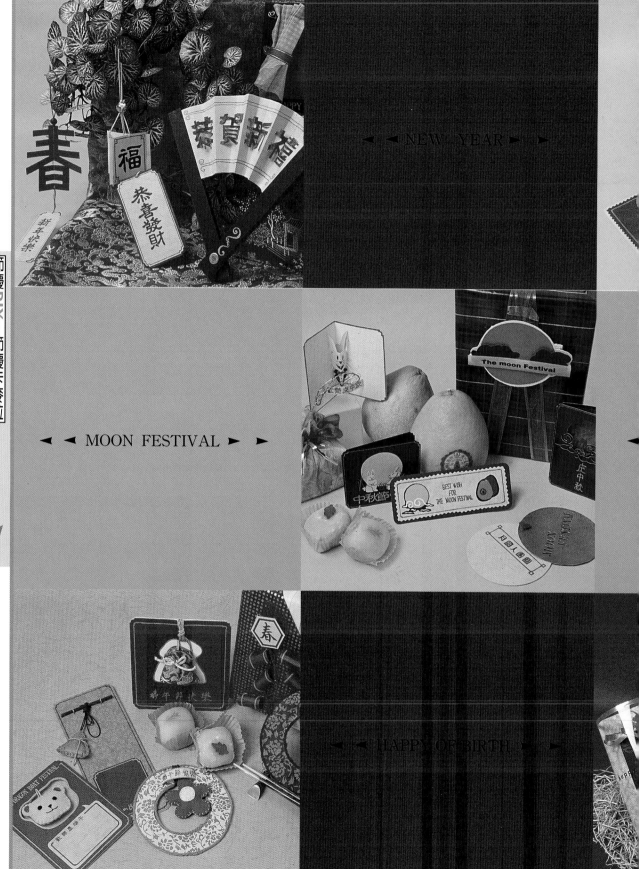

◄ ◄ NEW YEAR ► ►

◄ ◄ MOON FESTIVAL ► ►

The moon Festival

BEST WISH
FOR
THE MOON FESTIVAL

◄ ◄ HAPPY OF BIRTH ► ►

Celebration of cards

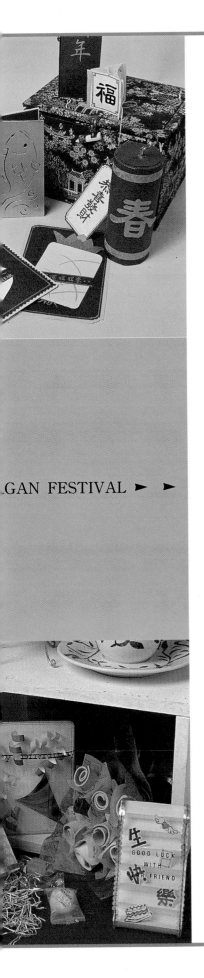

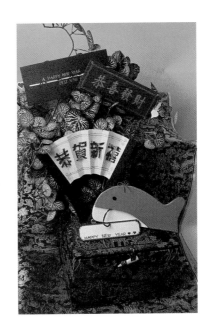

◄ ◄ 歡天喜慶迎佳節 ► ►

.GAN FESTIVAL ► ►

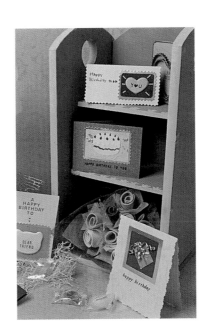

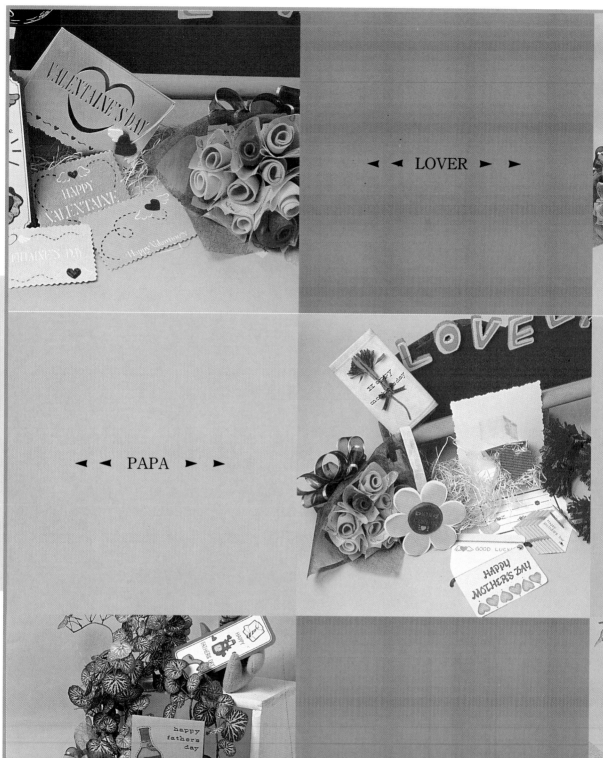

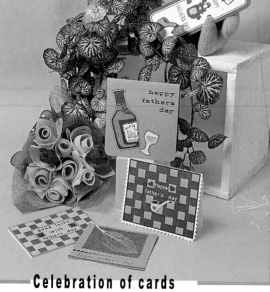

◄ ◄ LOVER ► ►

◄ ◄ PAPA ► ►

◄ ◄ TEACHER ► ►

Celebration of cards

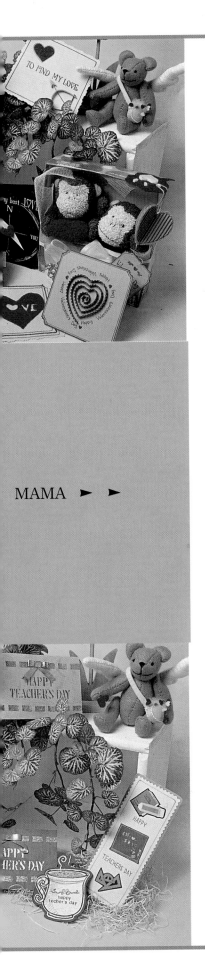

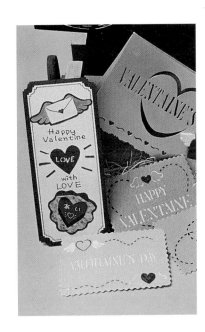

MAMA ▶ ▶ ◀ ◀ 溫馨浪漫渡佳節 ▶ ▶

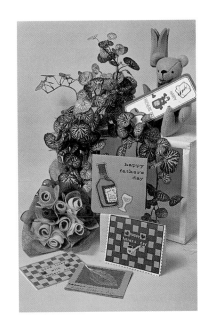

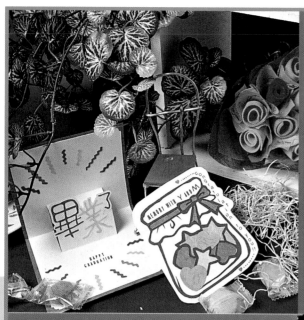

◄ ◄ GRADUATION ► ►

◄ ◄ HALLOWEEN ► ►

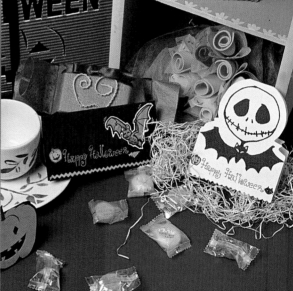

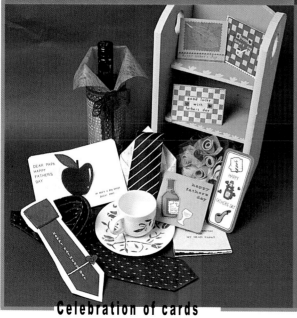

◄ ◄ CONGRATULATION ► ►

Celebration of cards

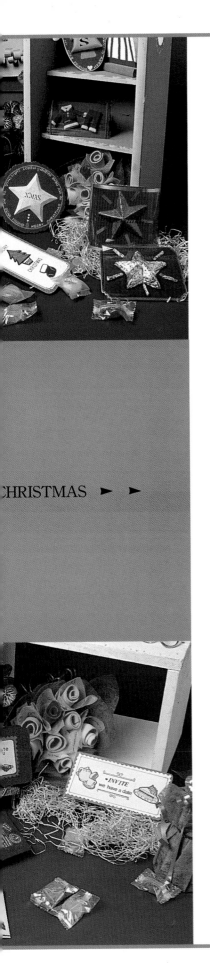

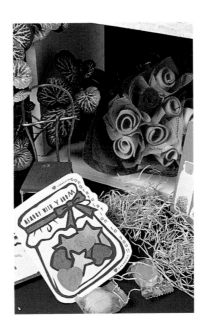

CHRISTMAS ► ►　　◄ ◄ 神祕歡喜慶佳節 ► ►

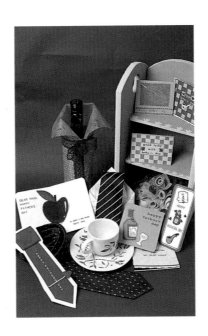

表現技法 ▶ ▶ ▶ ▶ ▶ ▶ ▶ ▶

手印染

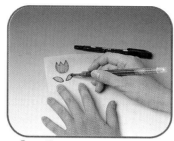

1 取描圖紙畫上圖案並將顏色塗上。

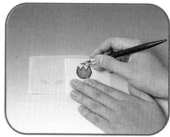

2 顏色不同的分開割，如花是紅、葉是綠分開割。

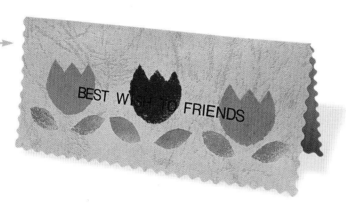

BEST WISH TO FRIENDS

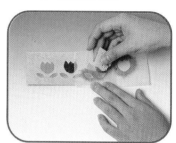

3 用海棉沾顏料，然後輕壓於卡片上，完成。

拓 印

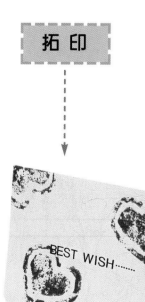

BEST WISH.......

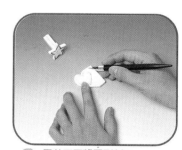

1 取珍珠板畫上要割的圖型。

2 用美工刀將圖型割下。

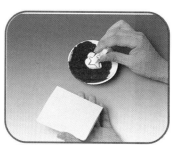

3 調顏料，然後將作好的印章沾上顏料。

4 然後取張美術紙將圖案蓋上即可。

剪紙技法

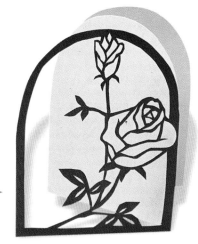

1 於紙上畫好將要刻的的圖型。
（圖須連於一起）

2 將畫好的圖覆於美術紙上。

3 然後將非黑稿處割下成鏤空狀即完成。

紙雕拼貼

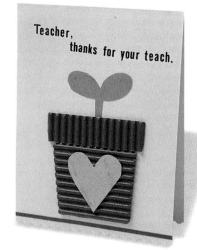

Teacher,
thanks for your teach.

1 於紙上畫好圖並且塗上顏色。

2 將畫好的圖覆於美術紙上剪裁下來。

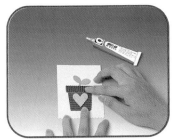

3 將圖貼於美術紙上，拼貼成一圖型即完成。

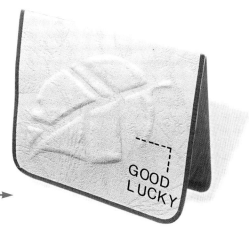

壓凸技法

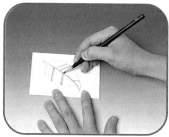

1 取張美國卡紙並畫上將割的圖型。

2 用美工刀將非黑稿處割下。

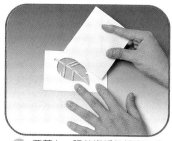

3 覆蓋上一張美術紙於鏤空的美國卡紙上。

4 用壓凸筆於美術紙上壓凸即完成。

紙雕壓邊

1 取美術紙剪下將壓邊緣的外型。

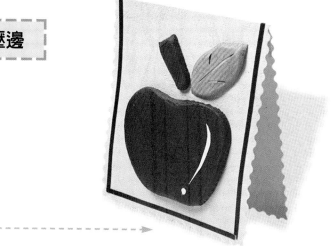

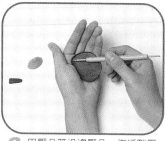

2 用壓凸筆沿邊壓凸,作紙雕壓邊。

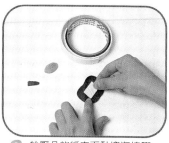

3 於壓凸的紙內面黏塊泡棉膠。

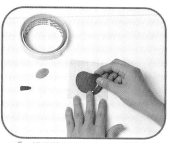

4 然後貼於卡片上,便有立體感的厚度,完成。

捲紙技法

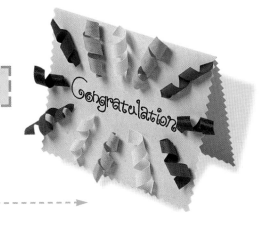

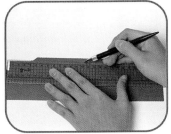

1 取美術紙裁成細長條狀，數條。

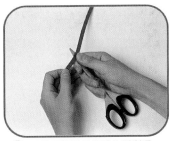

2 用剪刀順著長條狀的紙刮過一次，使紙密度疏張開來。

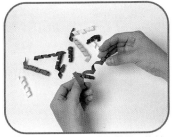

3 然後捲曲的紙稍作彎捲，使其更加捲曲如彈簧。

4 然後貼於卡片上，可作為點綴之用的技法。

捲紙技法

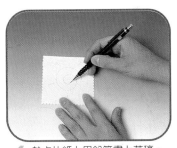

1 於卡片紙上用鉛筆畫上草稿。

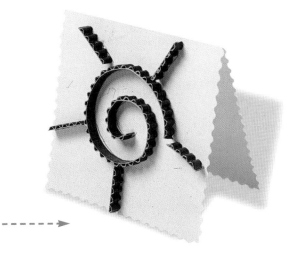

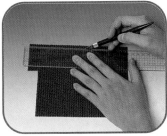

2 取瓦楞紙或較厚的紙裁成細長條狀。

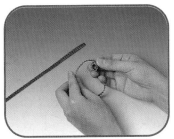

3 然後稍作彎曲，使紙較有彈性。

4 將紙順著圖的草稿黏貼即可完成。

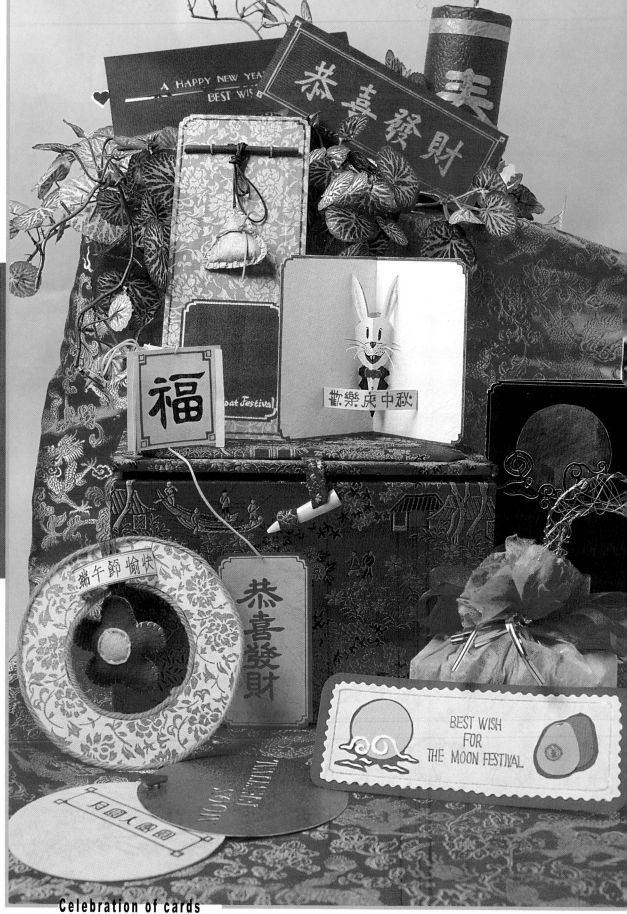

Celebration of cards

歡天喜慶迎佳節

過年、端午、中秋、生日、彌月、新婚
時,以及熱鬧、喜慶的節目,都有它特色的
地方,而利用這些代表特色製成卡片,別有
一番風味。

歡天喜慶迎佳節

過年、端午、中秋、生日、彌月、新婚…………

PART

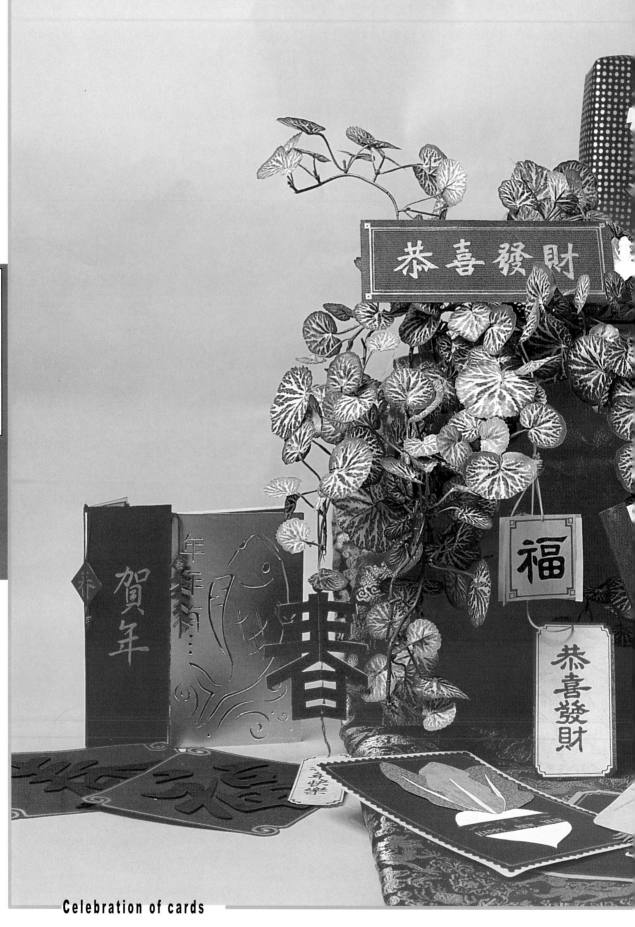

Celebration of cards

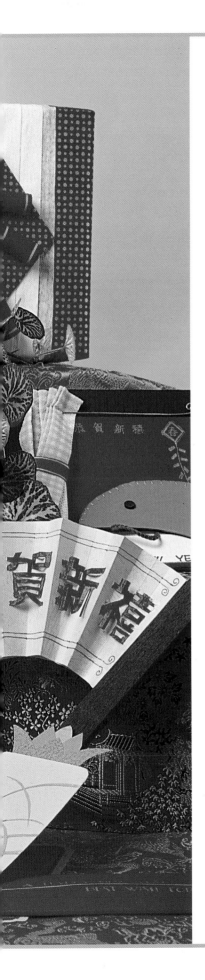

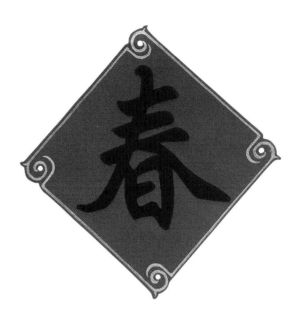

Happy New Year

新年到、穿新衣、戴新帽，再做張新年賀
卡迎春到。

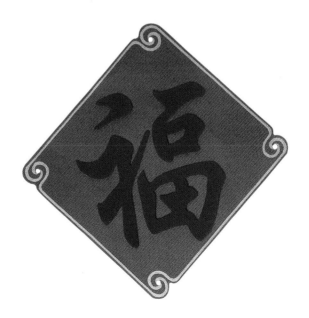

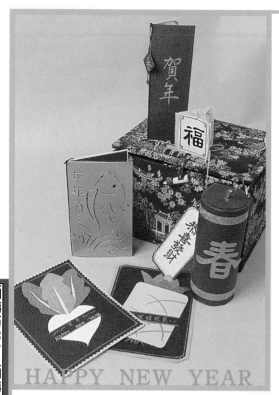

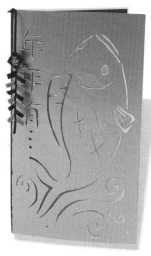

魚躍龍門，歡歡喜喜熱
鬧迎接新年到。

好彩頭、旺旺來，歡樂喜鼓慶春到。

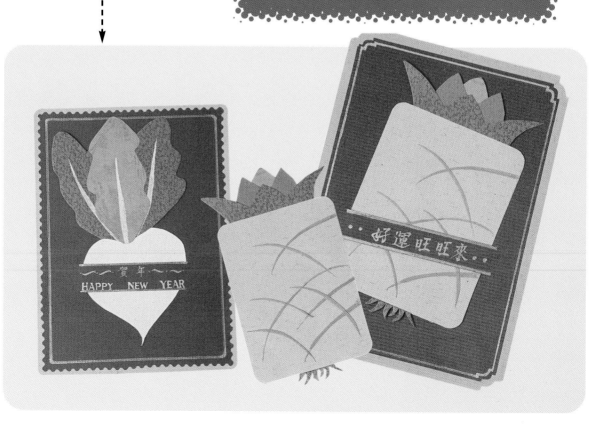

Celebration of cards

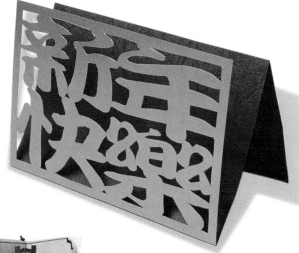

簡單的一句新年快樂，祝福圍繞
在四週。

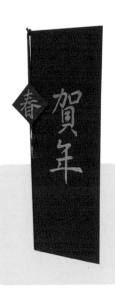
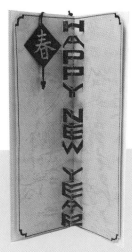

雖然只是一
句賀年，卻讓人
感到溫暖的祝
賀。

1 將美術紙裁成適當尺寸，並繪
上2D立體字的裁切線。

2 用美工刀裁切後，再用亮彩原
子筆上色。

3 另取張美術紙裁相同尺寸，且
用金色筆繪上圖文。

4 再裁張描圖紙，將封面、隔層
〈描圖紙〉及內頁黏貼一起。

5 用流蘇線及紙張，製作一小春
聯。

6 將小春聯固定垂掛於卡片邊
緣，完成。

新年到，就連鯨魚也趕來說聲祝賀語，
湊個熱鬧。

過年收紅包真快樂，卡片製成紅包狀，讓收
到卡片的朋友大吃一驚。

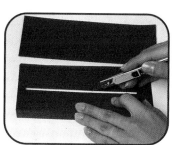

1 將紙裁成長方形，中間割條鏤
空線條。（如紅包的大小）

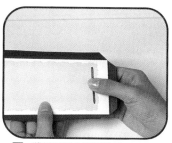

5 將封面及內頁用雙腳釘結合於
一起。

Celebration of cards

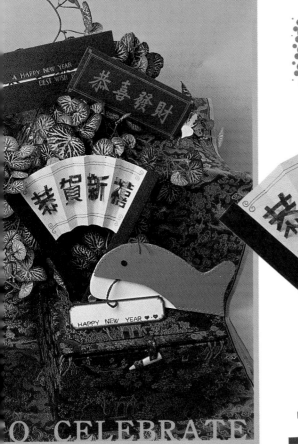

將卡片做成扇子狀作為新年賀卡，
真是不一樣。

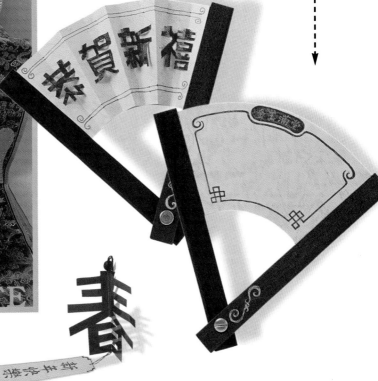

2 另取一美術紙，裁比之前長方
形尺寸略小0.5cm。

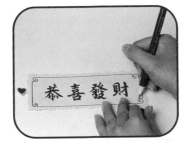

3 用亮彩原子筆寫上祝福語及畫
上線條。

4 於畫好紙張的一端割道小孔。

6 用泡棉作條裝飾用的魚〈年年
有餘〉。

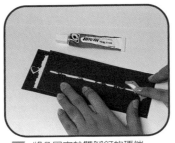

7 將魚固定於雙腳釘的頂端。

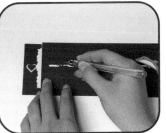

8 於紅色封面畫些點綴圖文，完
成。

春聯是新年不可或缺的東西，如此的卡片真是一物可二用。

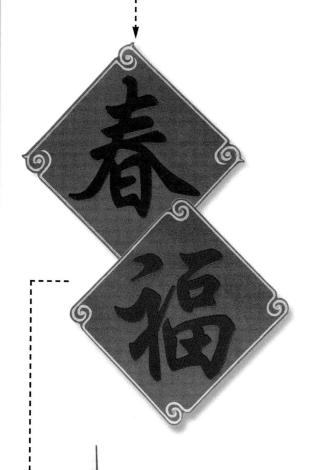

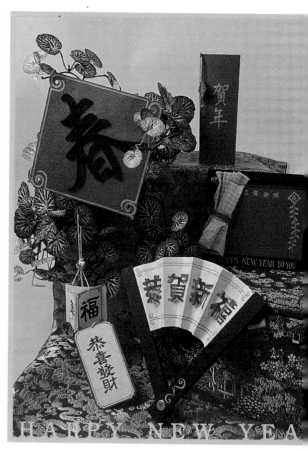

一年之季在於春，一起快樂迎春到。

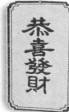

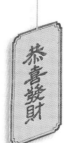

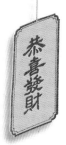

Celebration of cards

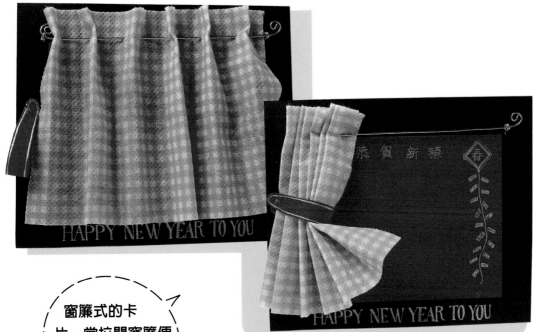

> 窗簾式的卡片，當拉開窗簾便有無限祝福映入眼簾。

1 美國卡紙裁成適當尺寸。

2 於卡紙上再貼張美術紙，作寫祝福話語之用。

3 用喜氣的顏色繪上祝福話語。

4 取鐵絲將兩端捲成彎曲狀。

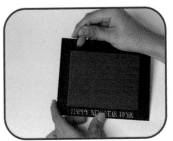

5 取針於卡紙頂端鑽兩個小孔。

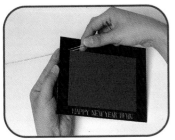

6 將鐵絲穿入內做為窗簾桿之用。

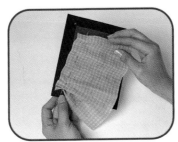

7 取張布穿過窗簾桿，窗簾便完成。

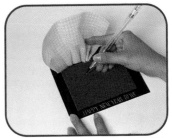

8 將窗簾布翻開，寫上祝福語贈朋友，完成。

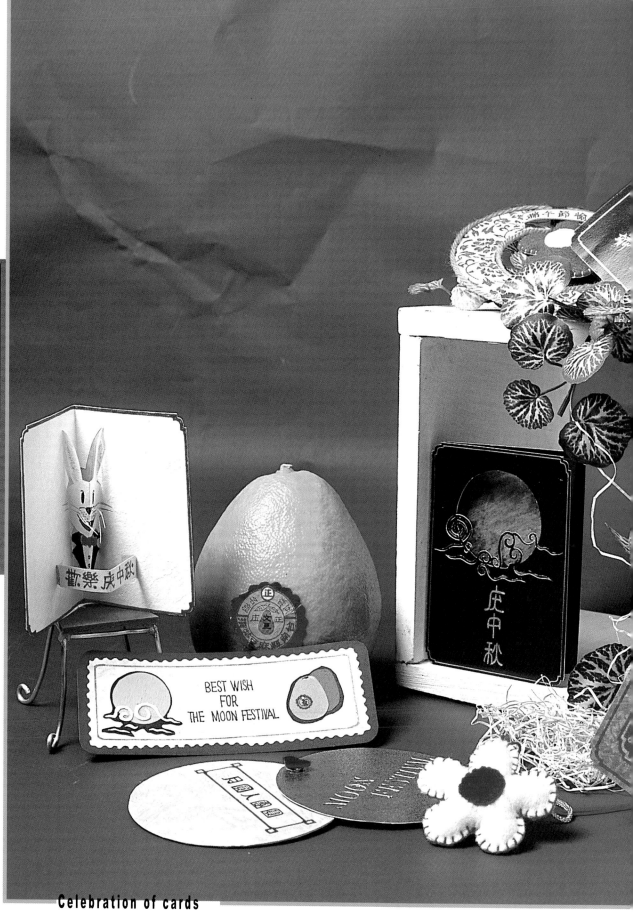

BEST WISH
FOR
THE MOON FESTIVAL

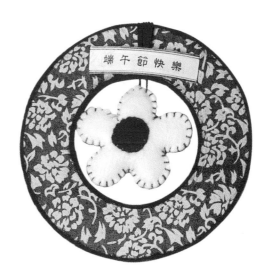

The Dragon and Moon Festival

端午與中秋雖然慶祝著不同的意義，但
一樣都是為了追念前人。

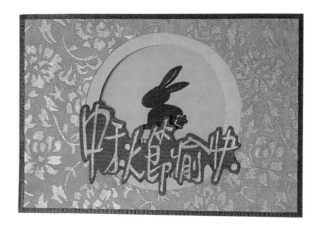

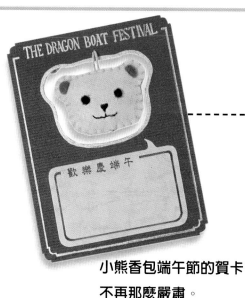

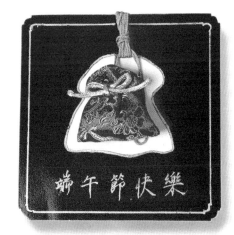

小熊香包端午節的賀卡
不再那麼嚴肅。

歡喜熱鬧又充滿中國風味的
端午卡片。

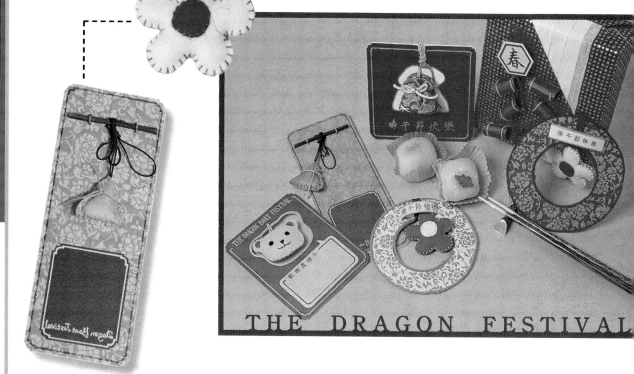

划龍舟、吃棕子和戴香包是端午節
的必備品。

Celebration of cards

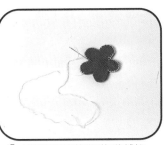

1 不織布裁成花的型板後縫於一起。

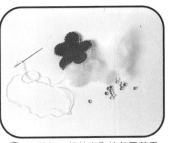

2 末縫於一起前塞入棉花及芳香豆。

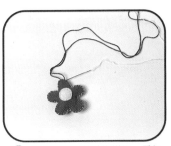

3 縫合完成後並縫條掛繩，香包完成。

簡單的製作香包技法，自己動手做做看。

端午節的特色之一〝香包〞，製成的卡片有不一樣的特色。

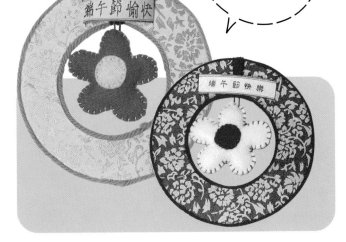

1 於卡紙上貼上張美術紙，再裁成圓形。

2 於圓形邊上黏毛線作修飾邊緣。

3 將製作完成的香包固定於紙卡上。

4 取張美術紙繪上祝福語。

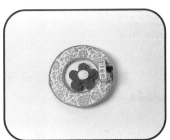

5 紙卡一端割二道將紙穿過即完成。

節慶DIY─節慶卡麥拉

31

1 將美術紙裁成適當尺寸作卡片之用。

2 用鉛筆於卡片上繪上草稿圖。

3 另取張紙繪上文字並且剪裁下來。

中秋月圓慶團圓，中秋賀卡為朋友帶來一聲簡單的問候。

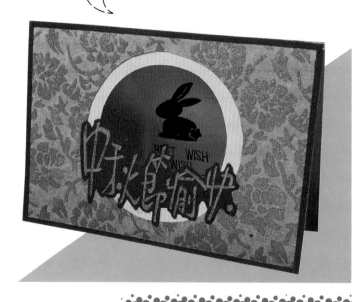

4 中間鏤空處由內黏張塞璐璐，並將文字貼於卡片表面。

5 翻開卡片，內再繪一個圖案和寫上文字，完成。

月兔帶來一聲簡單的問候「中秋節快樂」。

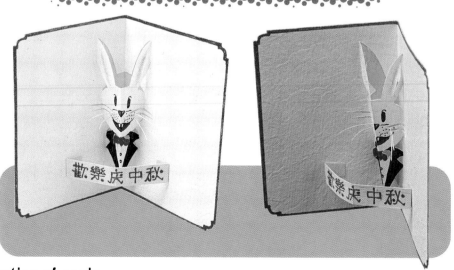

Celebration of cards

月圓人團圓，中秋節是一家團聚的好佳節。

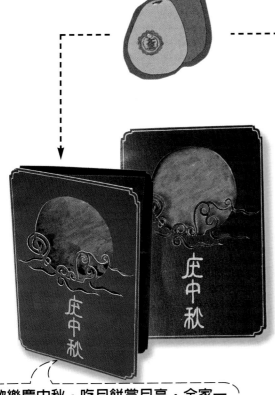

歡樂慶中秋，吃月餅賞月亮，全家一起團聚。

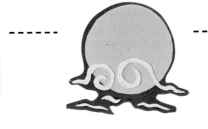

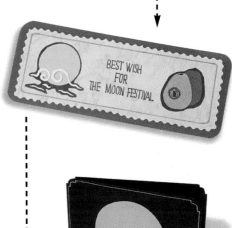

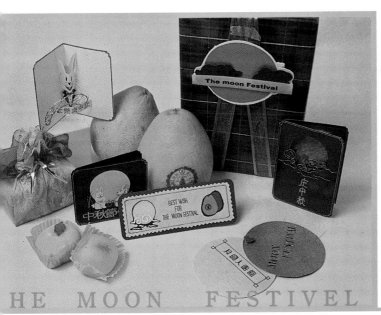

HE MOON FESTIVEL

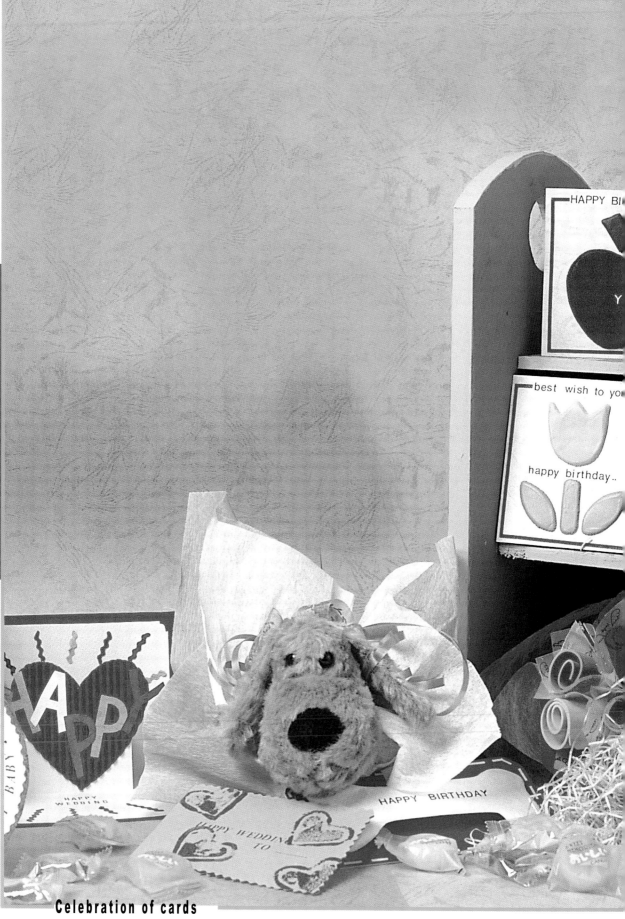

Celebration of cards

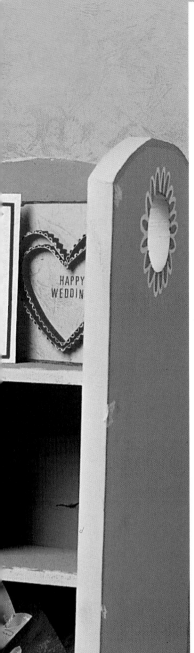

Happy Birthday and Happy Wedding

朋友的生日，新婚和小baby的彌月，寄張
自製賀卡真是別出新裁。

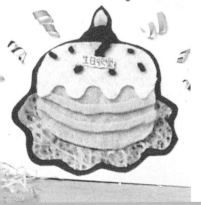

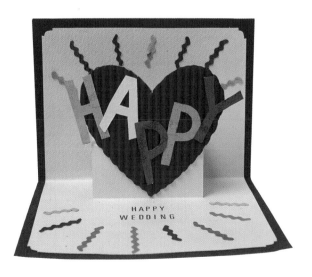

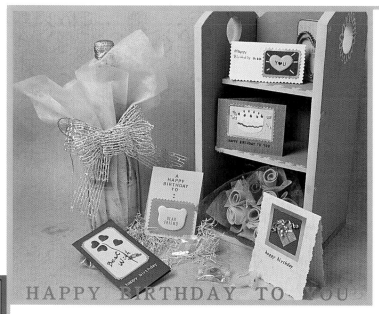

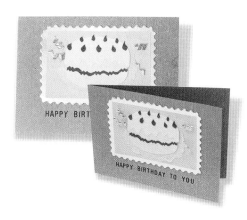

蛋糕是生日時不可或缺的，製成卡片祝福意味仍濃厚。

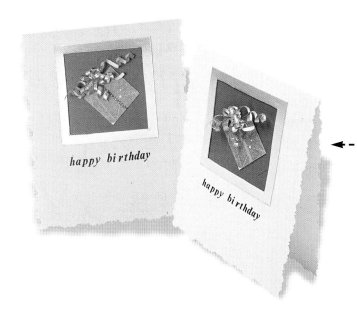

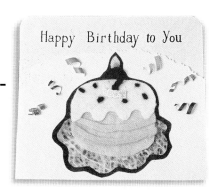

真心的給朋友一聲祝福「生日快樂」。

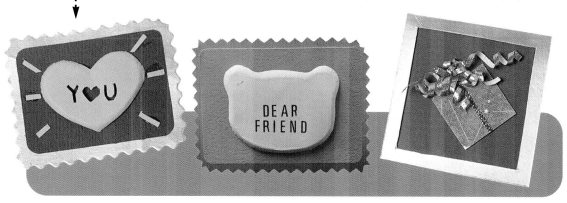

Celebration of cards

親手做張生日卡片給朋友是不錯的idea。

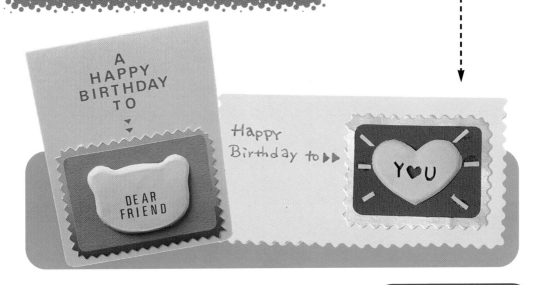

簡單的祝福，讓朋友感到無限的溫馨。

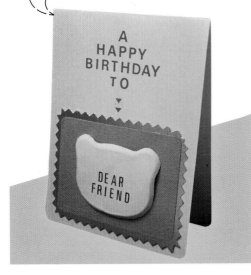

1 取張美術紙裁成適當尺寸。

2 轉印祝福語於卡片的頂端。

3 再取另一色的美術紙，裁成熊頭的外型。

4 用壓凸筆將裁下的外型邊緣壓凸。

5 另襯底色黏於卡片上，再將熊頭用泡棉黏上呈浮雕狀。

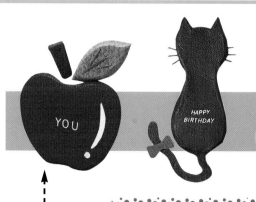

簡單的壓凸造型，既可愛又美觀。

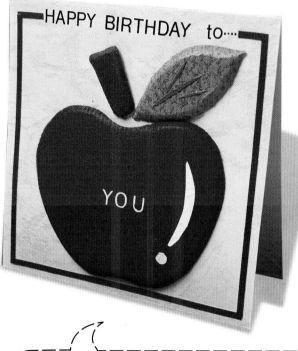
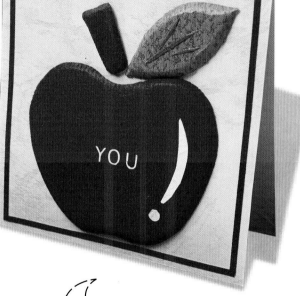

一句「生日快樂」祝福朋友，溫暖無限，
朋友友誼更堅定。

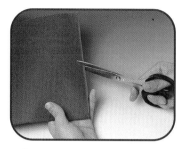

1 取美術紙裁成蘋果外型的型板。

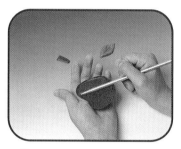

2 將其壓凸製作成半立體的蘋果狀。

3 再取美術紙裁成大小適中的尺寸。

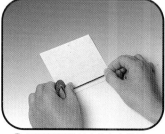

4 用轉彎膠帶於卡片上作裝飾。

5 於頂端轉印上祝福的話語。

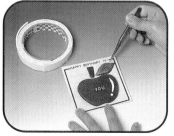

6 用泡棉將蘋果黏上即完成。

Celebration of cards

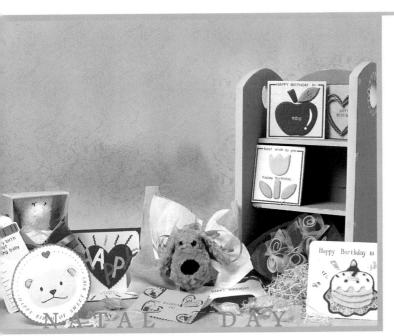

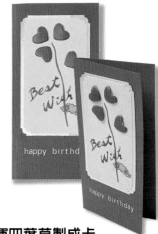

幸運四葉草製成卡
片，希望朋友平安幸福。

39

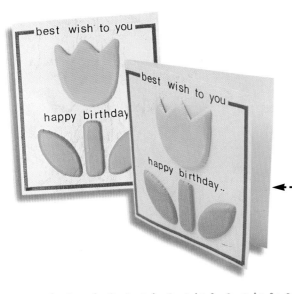

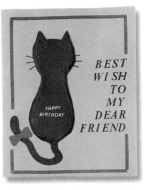

將狗骨頭製成卡片，真是另類的生
日卡片。

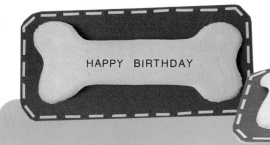

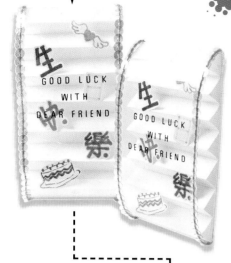

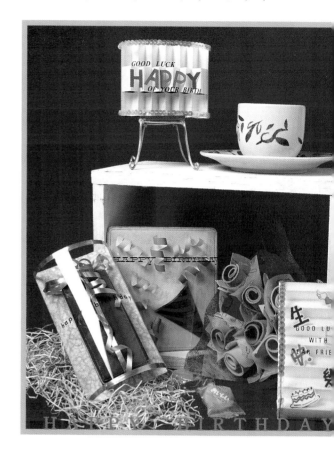

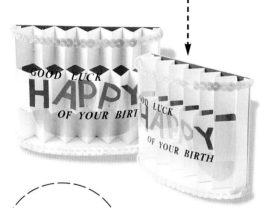

迷你禮物包裝
讓卡片增添一份
神秘的祝福。

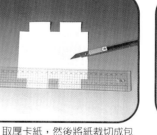

1 取厚卡紙，然後將紙裁切成包裝盒的型。

2 裁成此包裝盒的展開圖。（如圖示）

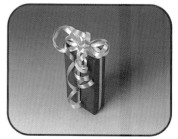

3 將包裝盒展開圖組合起來。

4 包上包裝紙再加些緞帶作點綴，完成。

Celebration of cards

用迷你禮物盒製成半立體的卡片，
卡片加禮物祝福滿滿。

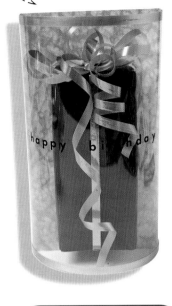

1 取美術紙作為卡片的底色，並
裁成適當尺寸。

2 將之前完成的迷你禮物黏貼固
定於紙上。

3 轉印祝福的話於塞璐璐上。

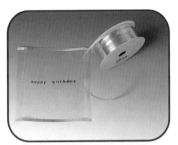

4 於塞璐璐上再加些小點綴。

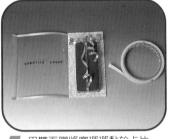

5 用雙面膠將塞璐璐黏於卡片
邊。

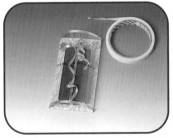

6 如此半立體的卡片便簡單的完
成了。

<div style="writing vertical">節慶**DIY**—節慶卡麥拉</div>

41

祝福的禮炮拉起，聲聲的祝福 "HAPPY
BIRTHDAY" 傳入壽星心中。

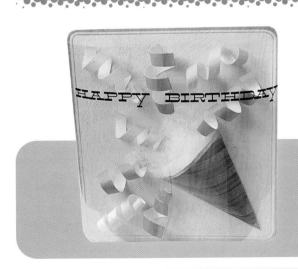

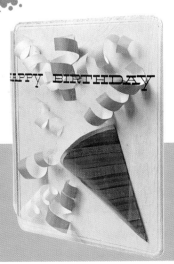

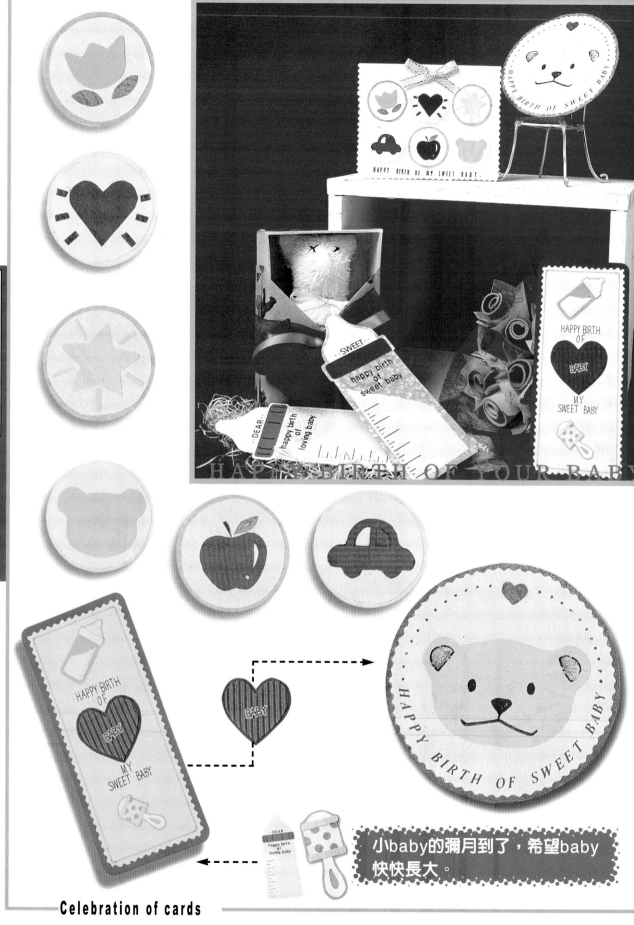

小baby的彌月到了，希望baby
快快長大。

Celebration of cards

顏色柔和讓人有溫馨的感覺，就如一個新生命會帶來希望般。

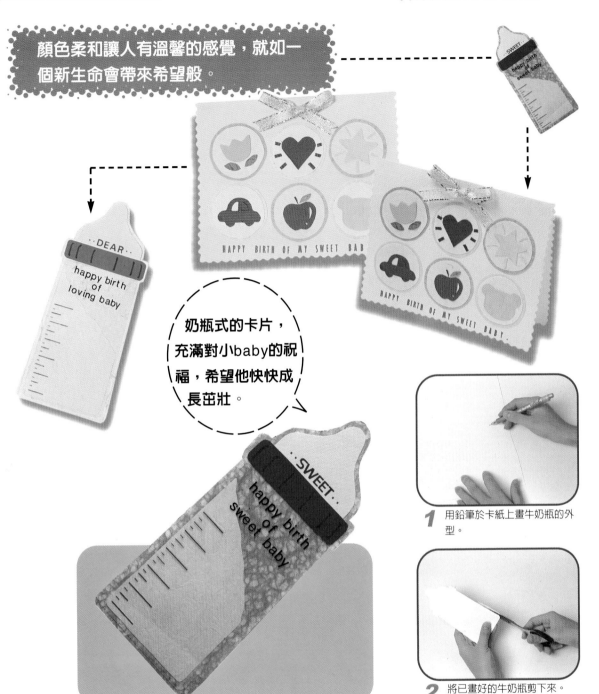

奶瓶式的卡片，充滿對小baby的祝福，希望他快快成長茁壯。

43

1 用鉛筆於卡紙上畫牛奶瓶的外型。

2 將已畫好的牛奶瓶剪下來。

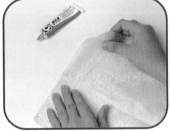

3 於牛奶瓶卡紙上黏貼一層美術紙及塞璐璐（浮貼）。

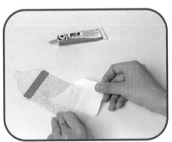

4 卡紙與塞璐璐中間貼層白紙，用作寫祝福語之用。

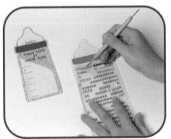

5 將轉印字轉印於塞璐璐上，做為裝飾之用，完成。

一生中的大事之一是結婚，希望朋友新婚充滿歡樂。

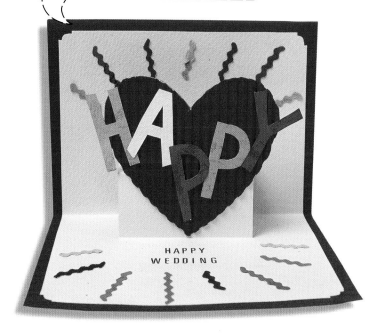

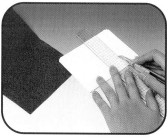

1 將美術紙裁成適當尺寸後對折，左右向外3cm處各裁一刀。

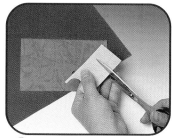

2 取其它顏色的紙，剪出HAPPY的字樣及瓦楞紙剪一個心型。

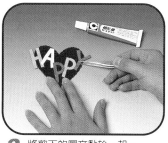

3 將剪下的圖文黏於一起。

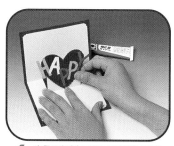

4 步驟1所割下的二刀向內折可成凸狀，將心黏於凸處。

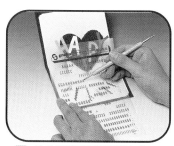

5 於前端轉印祝福語即完成。

夫妻同心才可共渡未來，一聲祝福〝朋友白頭偕老〞。

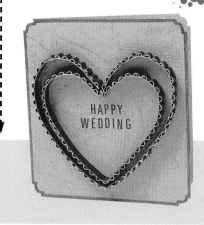

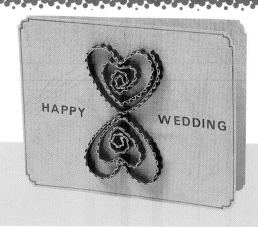

Celebration of cards

動手製作新婚賀卡給朋友，簡單的祈福，
婚後幸福又美滿。

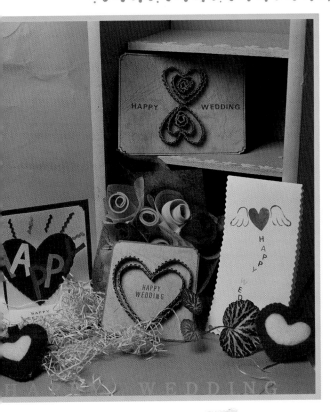

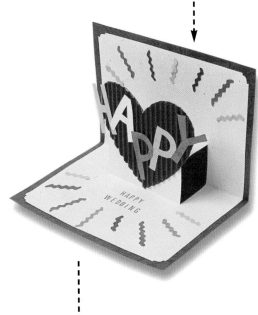

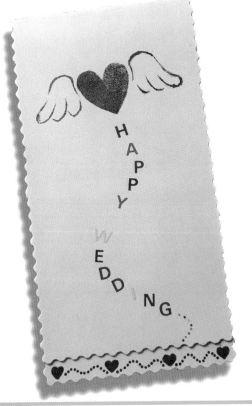

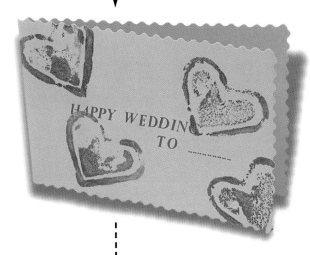

Celebration of cards

溫馨浪漫渡佳節

　　情人節、父親節、母親節及教師節，都是充滿溫馨、浪漫和無限感恩的節日，製作張具有意義的卡片送親朋好友，讓收到卡片的人感受到無限的暖意。

溫馨浪漫渡佳節

情人、爸爸、媽媽、老師‥‥‥‥

2 PART

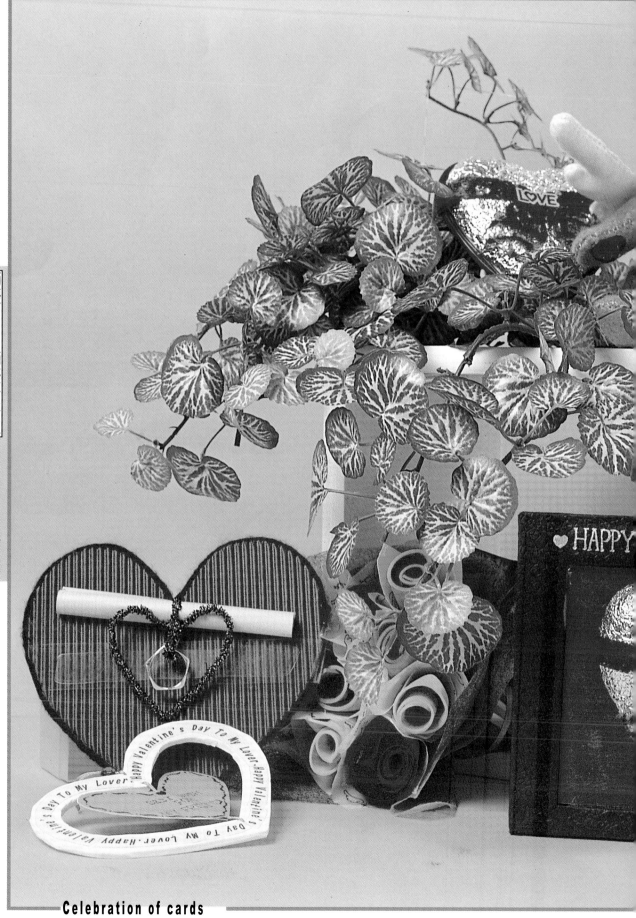

Celebration of cards

Happy Valentine's Day

溫馨浪漫的情人節，願有情人終成眷屬。

1 取張較薄的紙裁好尺寸，並且用鉛筆打稿。

2 用表現技法中剪紙作法，將畫好的圖割下。

3 另取張卡紙於剪紙鏤空處塗上色彩。（將剪紙貼於卡紙上）

4 用鋸齒剪刀將卡片周圍修剪好。

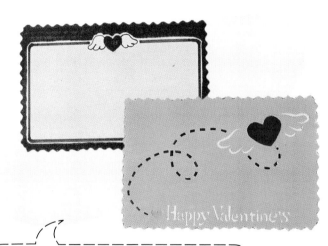

對於情人只須多用點心，你會發現對方更多的優點。

5 翻面後，取彩色筆作些小點綴，二面的情人小卡完成。

一張小卡，一句簡單的甜言密語，能為生活增添些情趣。

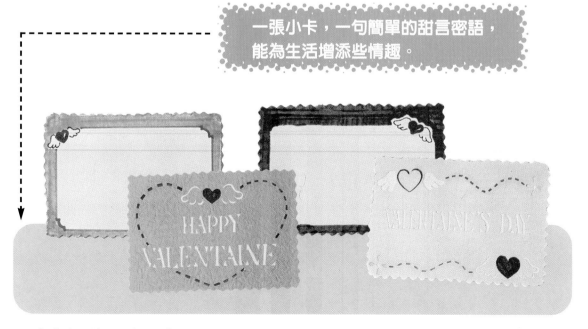

Celebration of cards

四處尋找，就是希望能找到彼此另一半。

LOVE LETTER

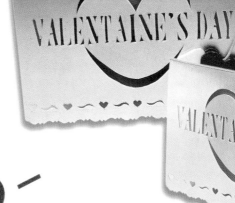

TURE LOVE

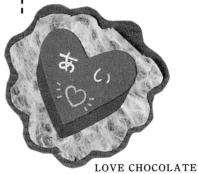

LOVE CHOCOLATE

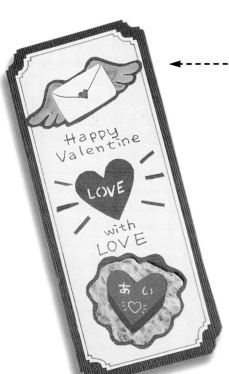

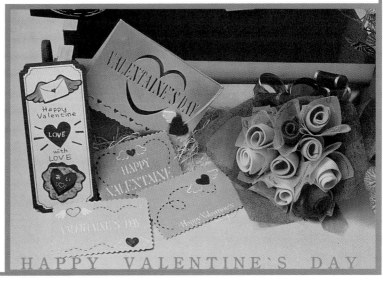

HAPPY VALENTINE'S DAY

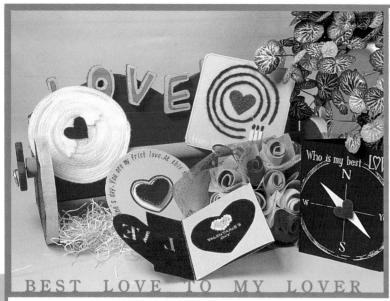

BEST LOVE TO MY LOVER

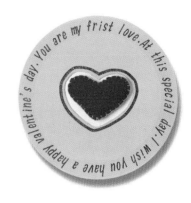

人與人的相處便是圍繞在愛的四週，幸福快樂渡過每一天。

愛就如燭火一樣能溫暖人的心，
生活充滿幸福。

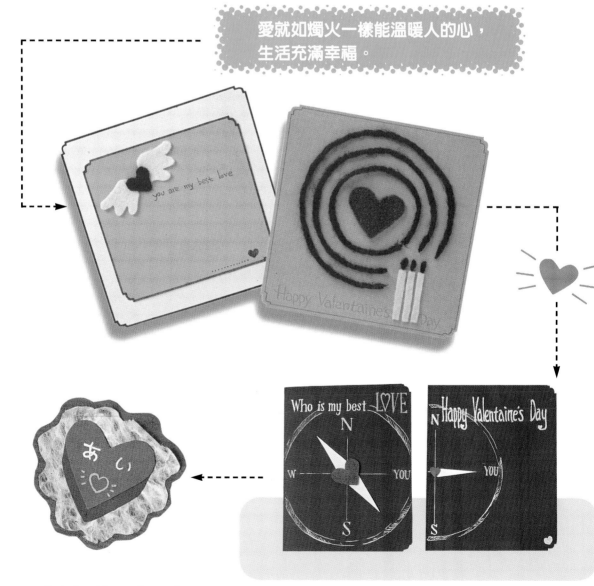

Celebration of cards

當愛已滿滿時，別再隱瞞，因為愛要
讓對方知道。

愛的漩渦中，你
就是我的中心，讓
我的愛不易迷
失。

1 將美國卡紙裁切成一圓形。

2 用色調柔和的毛線由圓的外圈
向內繞黏貼滿。

3 取泡棉（不織布）剪成天使翼
的心型。

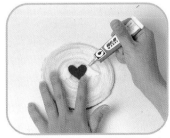

4 將其黏貼於毛線纏繞的圓的中
心處，完成。

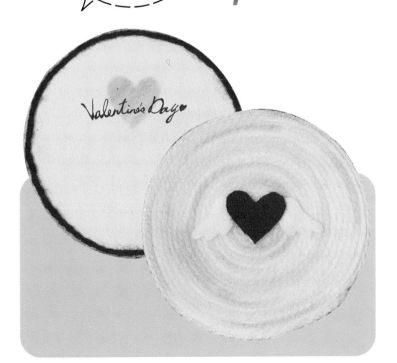

愛情就如闖迷宮般，只為找尋終點，
而你就是我的終點。

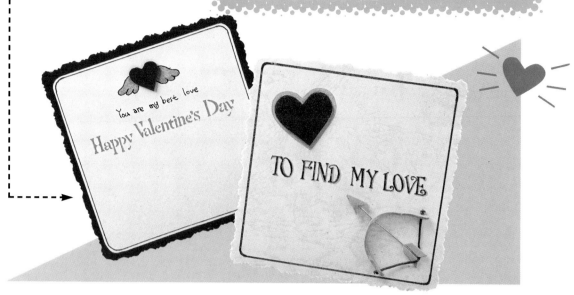

愛情就如闖迷宮般，只為找尋終點，
而你就是我的終點。

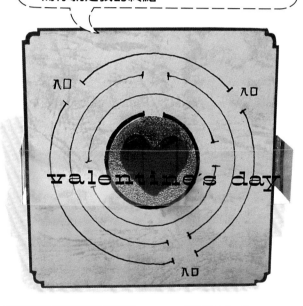

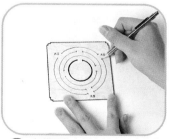

1 將卡紙裁成約正方形的適當尺寸大小。

2 在裁下的卡紙上繪上迷宮的路徑。

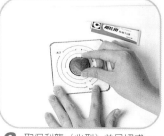

3 取保利龍（心型）並且切成一半，然後上色再貼於中處。

4 取塞璐璐並且裁成長條狀，然後將字轉印上。

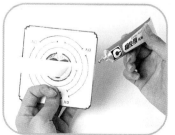

5 將塞璐璐黏於卡片上，完成。

Celebration of cards

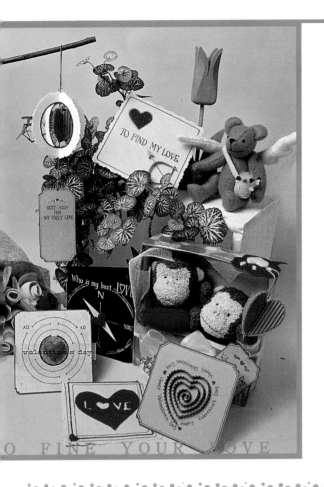

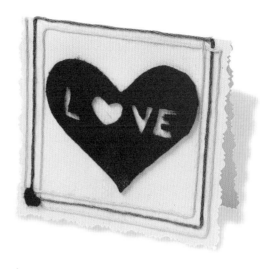

是否曾經對愛後悔，其實愛情
對了就要勇敢去追。

找到你，讓我的生活不再孤單，因愛
已填滿整個生活。

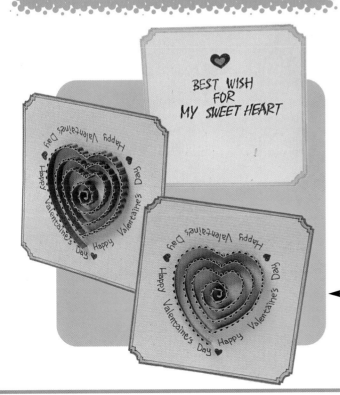

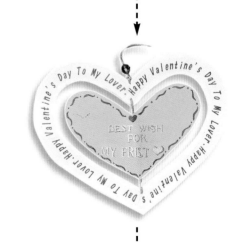

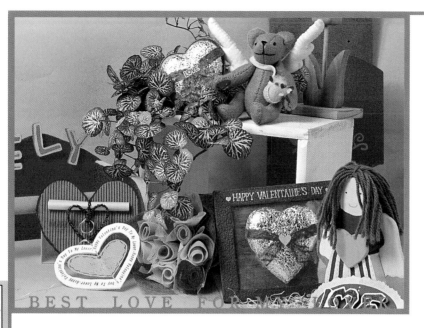

你我的初次相遇，愛便慢
慢的浮現。

遇見了你之後，真心便慢慢沈澱，愛情在
此畫下了句點。

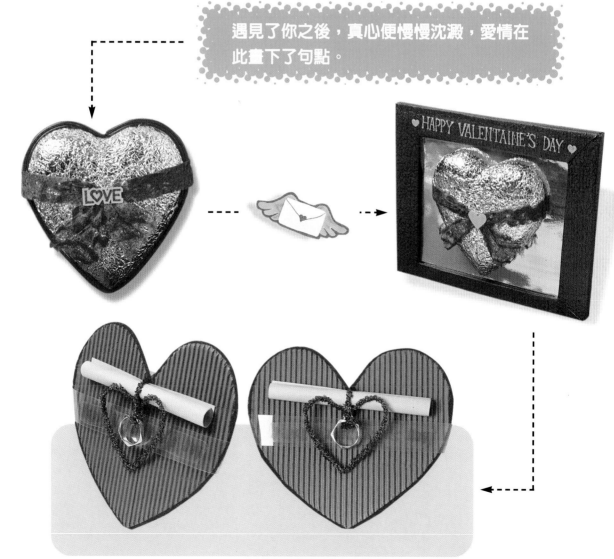

將真心裱被珍藏起來，只希望你知道我是如此用心良苦。

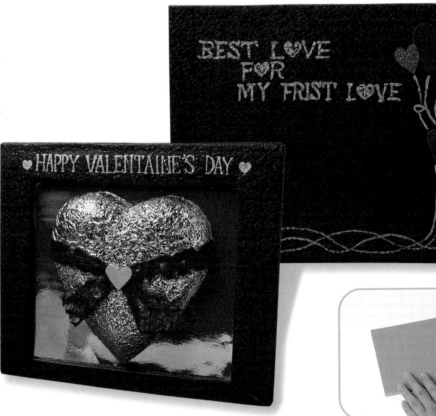

1 取紙箱的厚紙板裁成長方型，內再割一小長方型。

2 將割的長方形處撕起，使它成一凹槽狀。

3 取包裝紙將它包起，使它較美觀。

4 將心型保利龍切一半後用錫鉑紙包起。

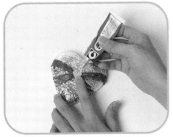

5 然後於心型的外觀加些小點綴。

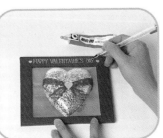

6 貼於卡片的凹槽狀處，並於頂端寫上祝福語。

7 翻面後作些小裝飾即可完成。

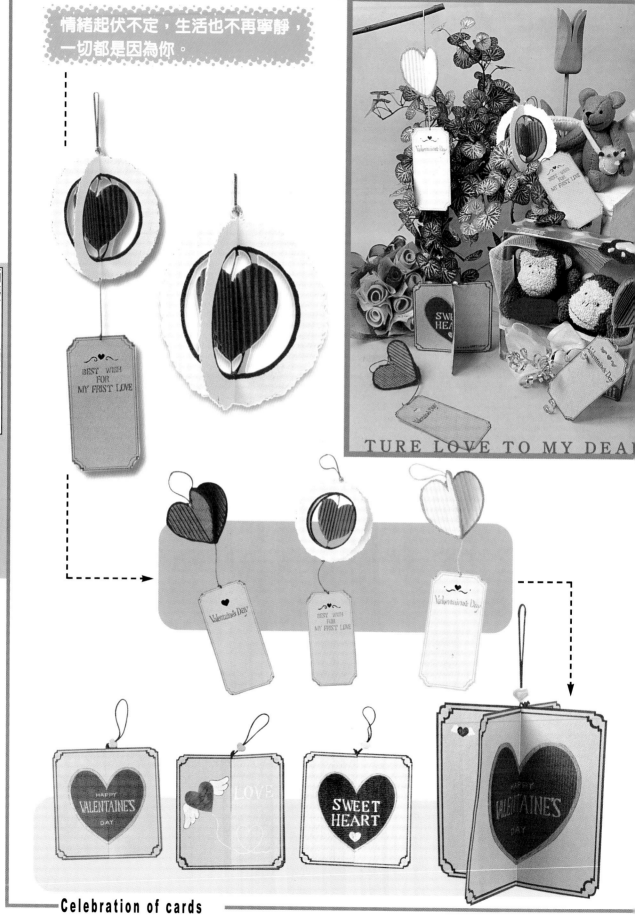

情緒起伏不定，生活也不再寧靜，
一切都是因為你。

Celebration of cards

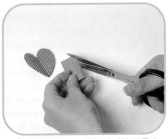

1 取瓦楞紙剪成心型（剪三個心型）。

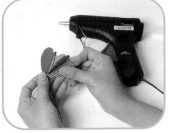

2 將剪下的心型背對背黏貼（中間須固定條繩子）。

愛如風，心如風鈴，風（愛）來了，風鈴（心）便激盪不止。

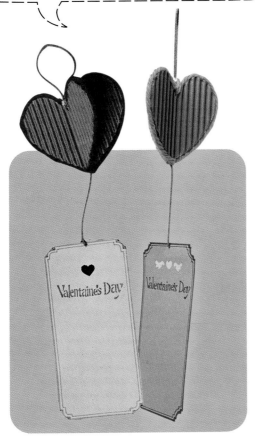

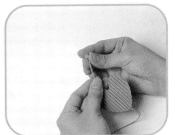

3 中間的繩子穿入顆珠珠，既美觀且防此繩脫落。

59

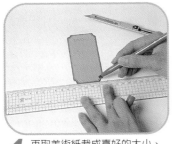

4 再取美術紙裁成喜好的大小、形狀。

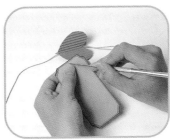

5 紙的頂端鑽一小孔後，將其與立體心型的線穿於一起。

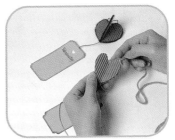

6 用毛線修飾立體心型的邊緣，完成。

情人節是個充滿了浪漫氣息，且灑滿了愛的季節。

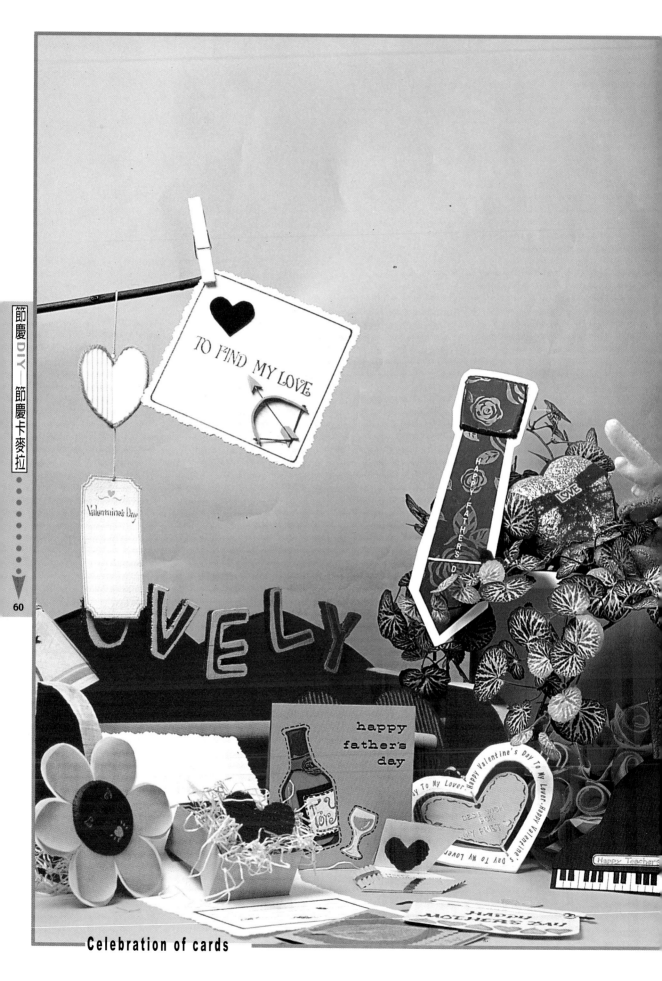

Celebration of cards

Happy Mother's Day

母親就像月亮般的照亮家中的門窗，
無限感激希望母親平安健康。

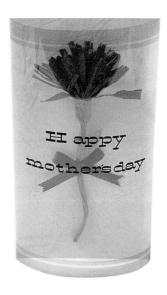

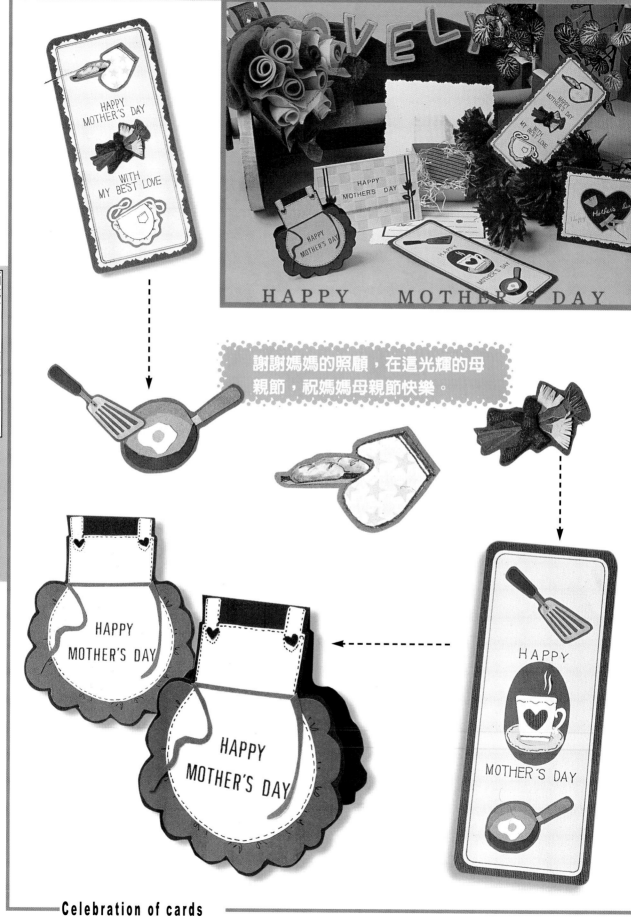

HAPPY MOTHER'S DAY

WITH MY BEST LOVE

HAPPY MOTHER'S DAY

謝謝媽媽的照顧，在這光輝的母親節，祝媽媽母親節快樂。

HAPPY MOTHER'S DAY

HAPPY MOTHER'S DAY

HAPPY MOTHER'S DAY

一句誠心誠意的祝福，願媽媽「母親節快樂」。

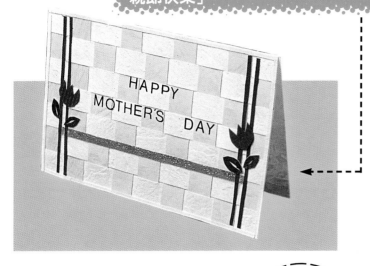

媽媽：我愛您！謝謝您！願您渡過一個愉快難忘的母親節。

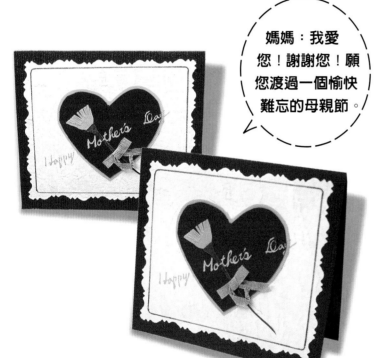

1 取紙用鋸齒剪刀剪適當大小。

2 於紙上畫上邊緣修飾線條。

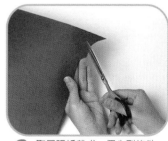

3 取另張紙裁成一個心型的外型。

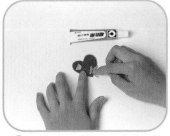

4 再於心型上製作一半立體的康乃馨。

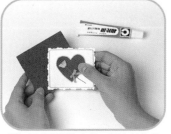

5 另裁張紙作卡片，將之前作好的黏於上。

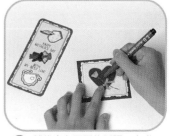

6 然後寫上祝福的話語，完成。

節慶DIY─節慶卡麥拉

63

一通電話報平安，讓家人安心也是媽媽最好的母親節禮物。

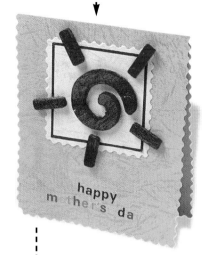

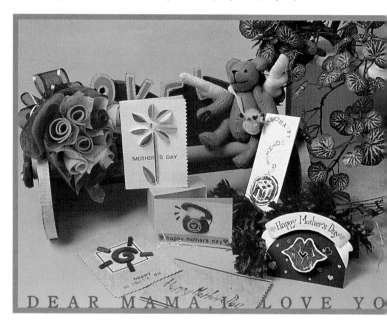

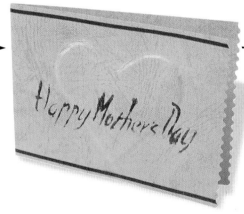

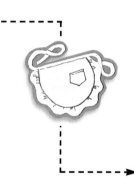

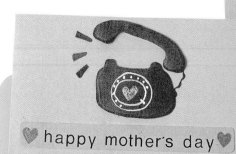

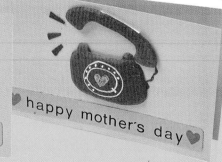

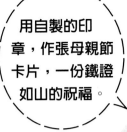

用自製的印章，作張母親節卡片，一份鐵證如山的祝福。

1 取珍珠板並於上畫好圖案。

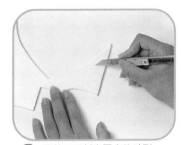

2 用美工刀刻出圖案的外型。

65

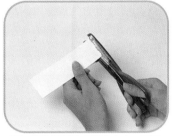

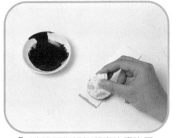

3 將美術紙裁成適當大小，再用鋸齒剪刀修邊。

4 珍珠板作好的印章沾廣告原料，印於裁好的紙上。

5 待乾後，將字轉印上去後，完成。

媽媽，謝謝您的養育之恩，希望您永遠青春美麗如朵鮮花。

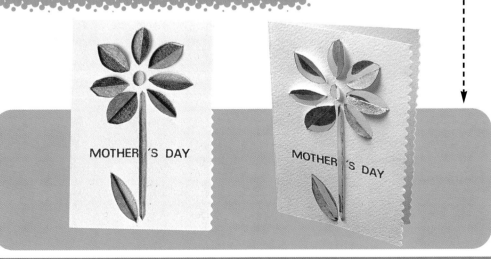

BEST WISH TO DEAR MAMA

"HAPPY Mother's Day"，無限的祝福溫暖媽媽的心。

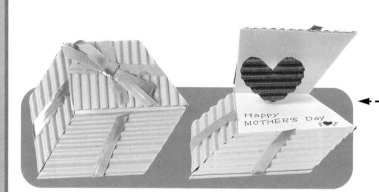

簡單的太陽造型是媽媽溫暖的愛，讓我生活更幸福美滿。

媽媽煮的菜是世界上最好吃的，因為有無限的母愛作配料。

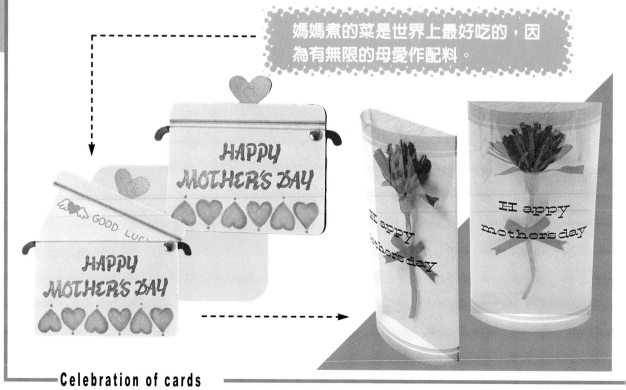

Celebration of cards

畫個禮物的圖作封面，當卡片一翻
開卻充滿驚喜"母親節快樂"。

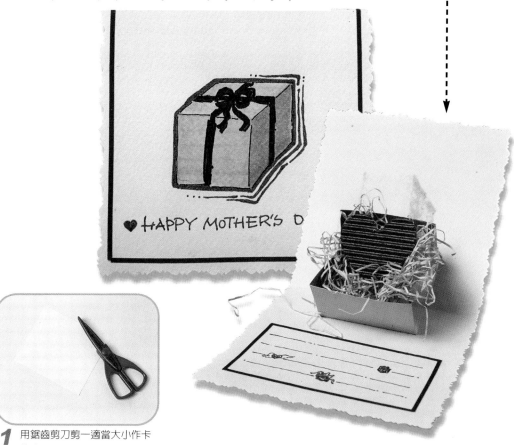

1 用鋸齒剪刀剪一適當大小作卡
片之用。

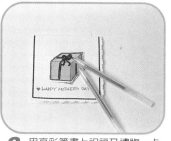

2 取轉彎膠帶於邊緣貼上作修
飾。

3 用亮彩筆畫上祝福及禮物，卡
片封面完成。

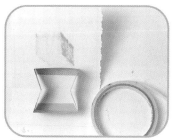

4 取美術紙裁一長條如圖示。

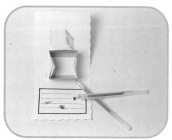

5 將長條折成一個方形後黏貼於
卡片對折處。

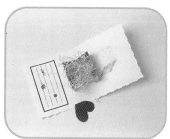

6 用亮彩筆於卡片內畫上裝飾及
寫字的格子。

7 中間作的方形處，裝入些裝飾
作為祝福的禮物。

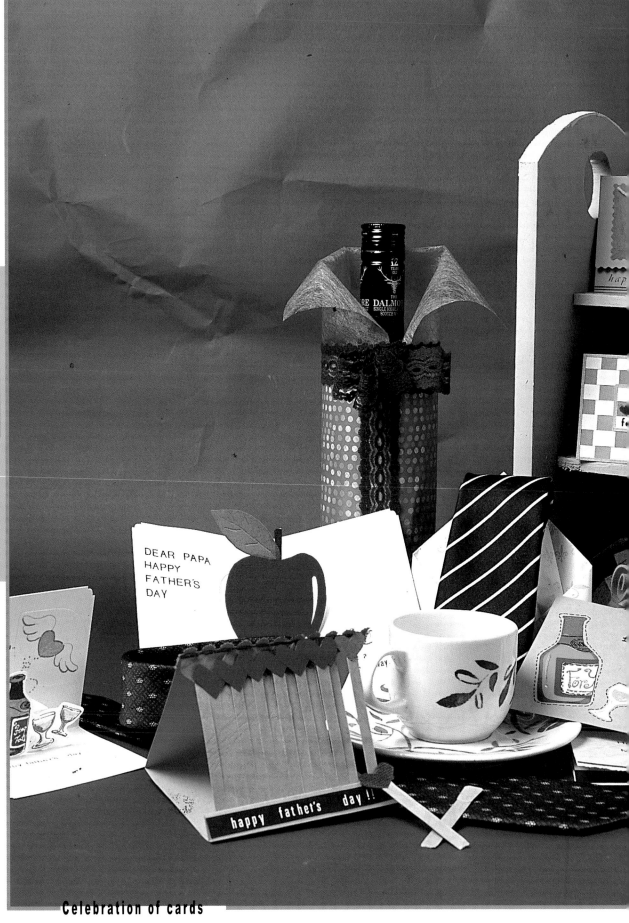

DEAR PAPA
HAPPY
FATHER'S
DAY

happy father's day !!

Celebration of cards

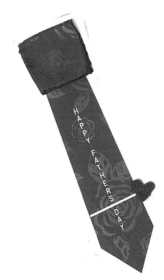

Happy Father's Day

爸爸如座山，是家的支柱，謝謝
爸爸的辛苦照顧。

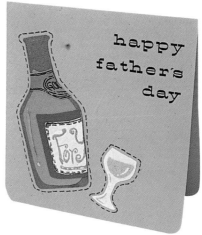

喝酒對身體不健康，但在"父親節"的到來，讓爸爸小酌一杯，渡過快樂的父親節。

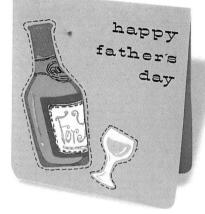

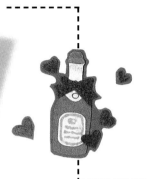

HAPPY FATHER'S DAY

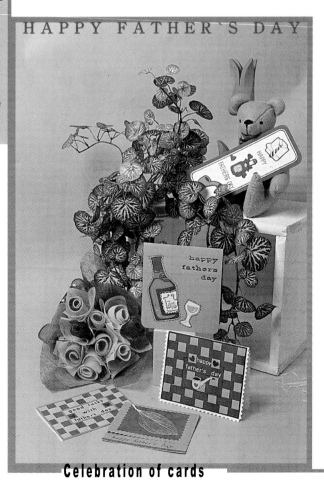

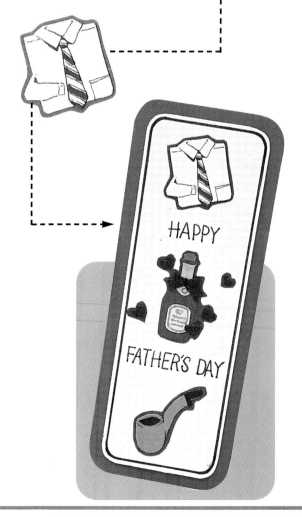

Celebration of cards

爸爸平時總很嚴肅，一張問候卡片，溫暖爸爸的心。

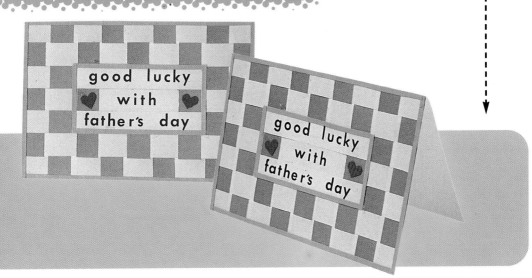

交叉疊放的格子式嚴肅卡片卻有變化，最適合爸爸給人的印象。

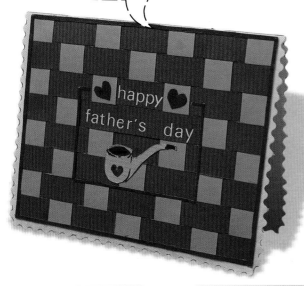

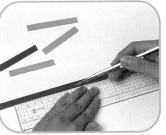

1 取不同顏色的紙裁成長條狀數條。（約1cm的寬）。

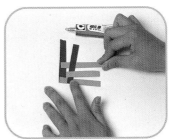

2 將裁的長條交叉疊放黏貼於一起成一長方形。

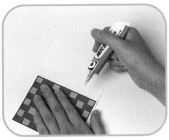

3 方格長方形與卡片主體黏於一起。

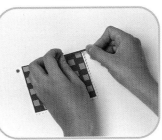

4 邊緣用轉彎膠帶稍作修飾。

5 卡片上再加些小點綴並將字轉印上，完成。

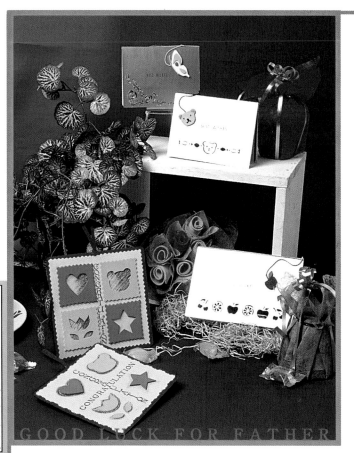

GOOD LUCK FOR FATHER

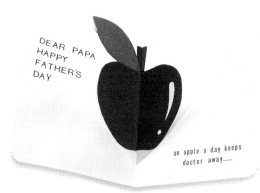

DEAR PAPA
HAPPY
FATHER'S
DAY

an apple a day keeps
doctor away.....

吃蘋果有益身體健康，送爸爸
〝希望爸爸健康長壽〞。

領帶式的卡片多麼有創意，爸爸也
喜歡。

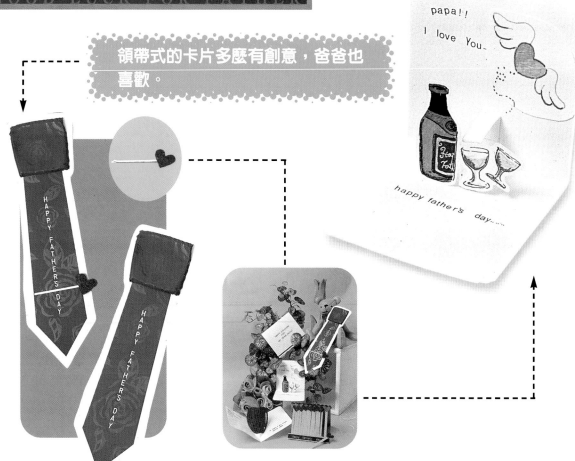

papa!!
I love You..

happy father's day......

Celebration of cards

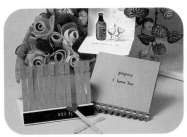

火柴式的卡片，讓爸爸用一支火柴換一次搥背〝爸爸節快樂〞。

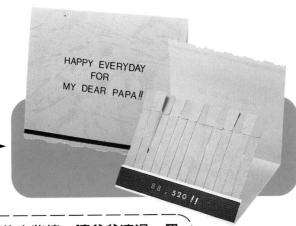

HAPPY EVERYDAY
FOR
MY DEAR PAPA!!

88.520!!

充滿愛的火柴棒，讓爸爸渡過一個愉快的父親節。

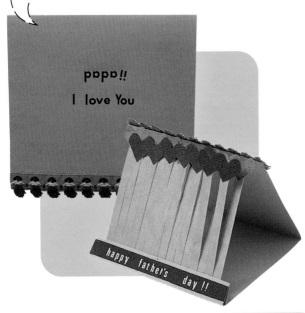

papa!!

I love You

happy father's day !!

1 將美術紙裁成適當的尺寸大小。

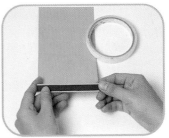

2 紙的一端折起1.5cm，並黏上黑色紙後對折。

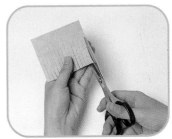

3 取咖啡色的紙剪成一條條狀。（間隔0.5cm，不要裁斷）

4 將其黏於卡片上，並於頂端貼上心型作為火柴棒的心。

5 火柴盒封面的邊黏條緞帶作為裝飾。

6 將字轉印於中間處即可完成。

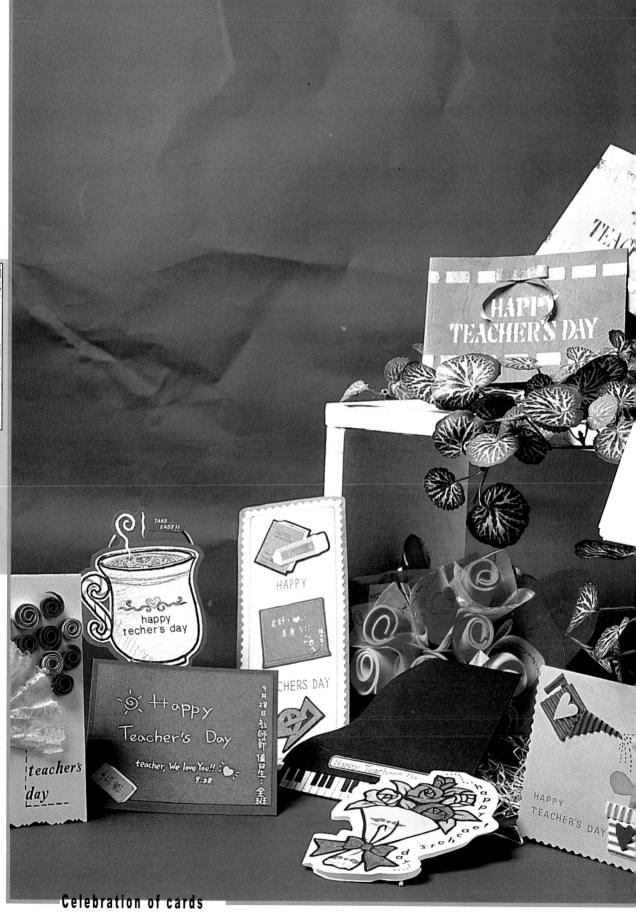

Celebration of cards

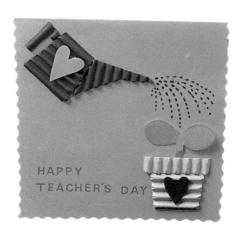

Happy Teacher's Day

老師的教育之恩，永遠都記在心中

，感激不盡。

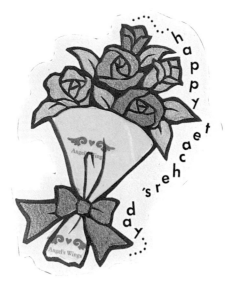

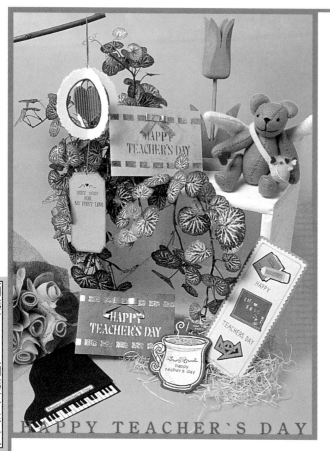

HAPPY TEACHER`S DAY

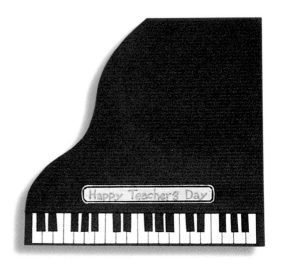

彈琴給老師聽，聲聲傳入老師耳
中，謝謝老師的教導。

76

老師辛苦的教導，從不做任何抱怨，
在教師節喝杯茶休息一下吧！

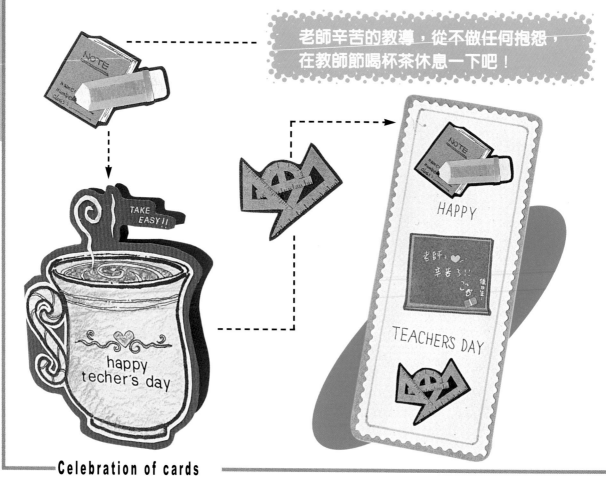

Celebration of cards

老師！祝你教師節快樂，感謝你的教導。

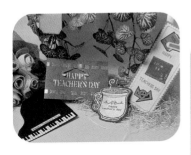

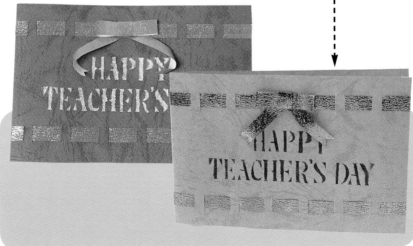

雖然只是一聲簡單的問候，和一張樸實的卡片，仍讓老師感到窩心。

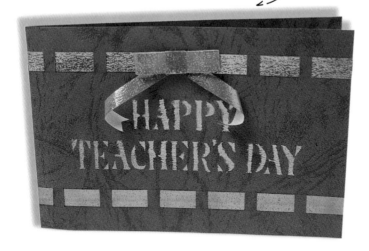

1 美術紙裁適當尺寸作卡片。

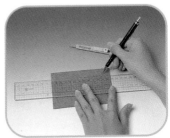

2 於上下兩端向內1cm處畫上裁切線。（間隔約2.5cm）

3 於描圖紙畫好圖文並割下成鏤空狀。

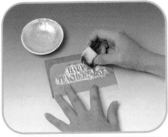

4 利用拓印的技法，將圖案印於卡片中央。

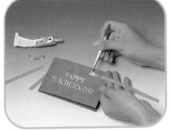

5 割好的線穿入紙緞帶作裝飾，完成。

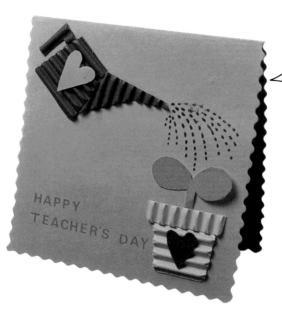

老師的教導就如種植一樣，總希望小樹快快長大茁壯。

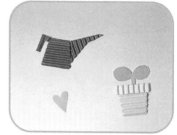

1 取瓦楞紙並剪出以上的型。

2 再取張美術紙，用鋸齒剪刀剪出適當大小作卡片。

3 將瓦楞紙剪下的圖案黏於卡片上。

4 於卡片一角轉印字，完成。

一句對老師最簡單的問候；老師辛苦了，教師節快樂！

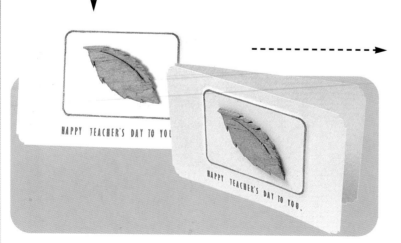

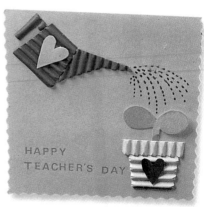

Celebration of cards

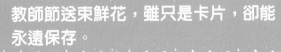

教師節送束鮮花，雖只是卡片，卻能
永遠保存。

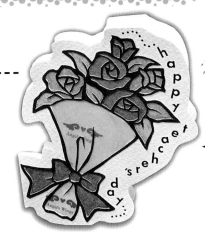

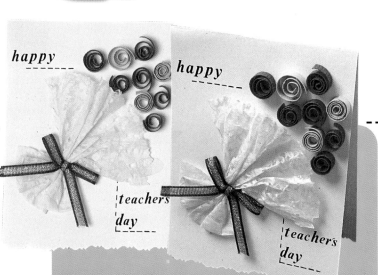

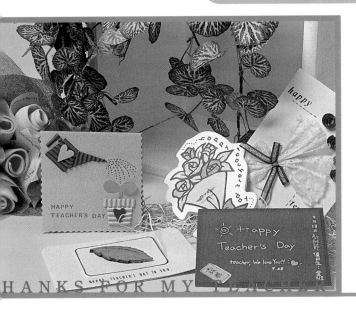

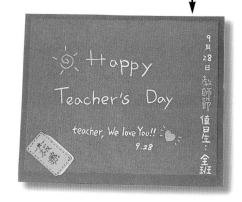

老師天天都須對著黑板，今天
讓老師驚喜一下。

HANKS FOR MY TEACHER

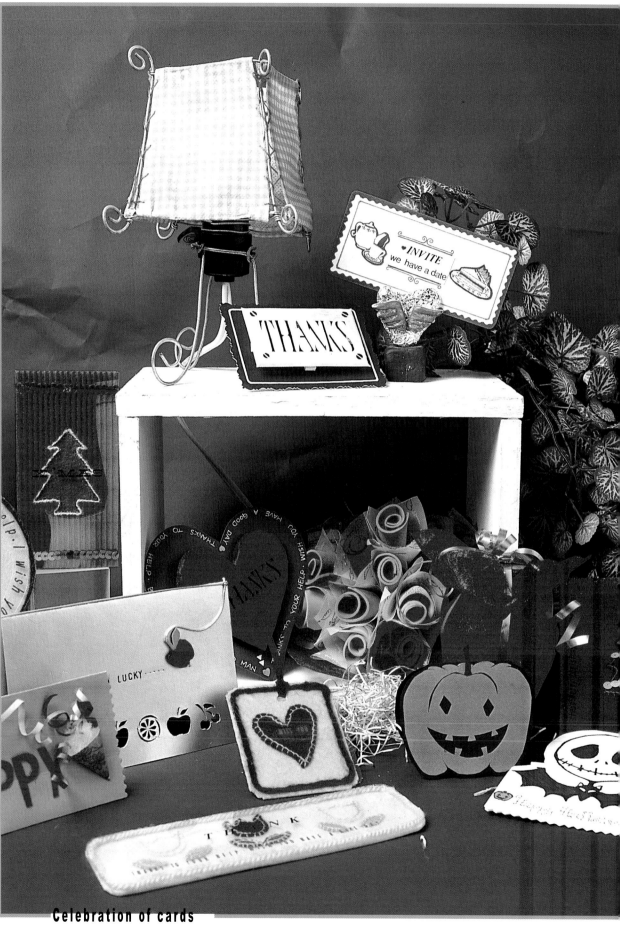

Celebration of cards

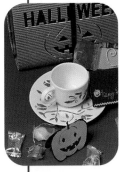

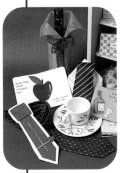

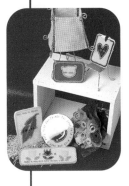

神秘歡喜慶佳節

送舊、迎新、畢業、萬聖、感謝⋯等，
都屬另類的節日，作張另類風格的節慶卡片
送給朋友，真是別出新裁。

神祕歡喜慶佳節

畢業、萬聖節、聖誕節、感謝、邀請⋯⋯⋯⋯

PART

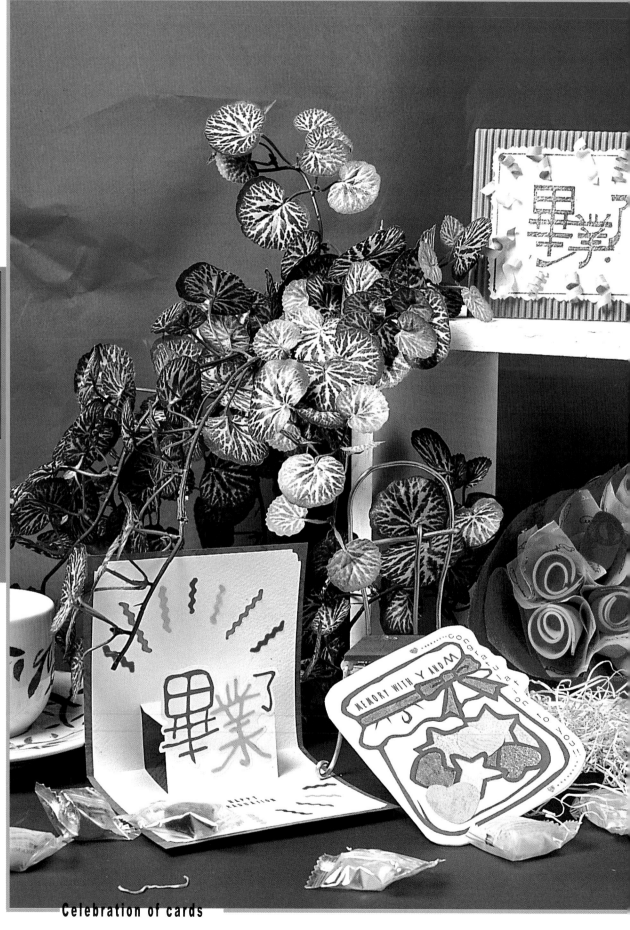

Celebration of cards

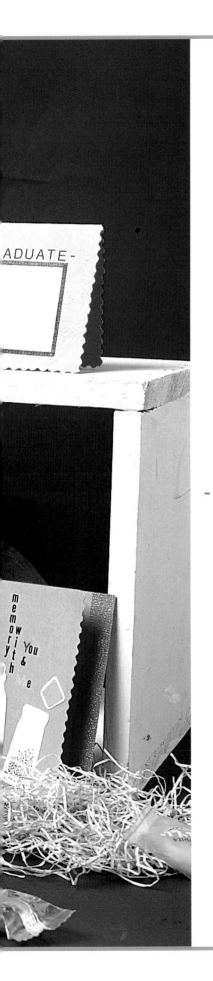

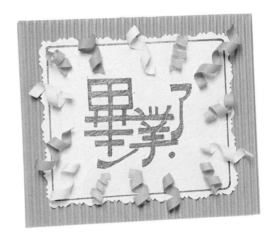

Graduation

總是有離別時，當驪歌響起，
即使大家分離，但友誼常存。

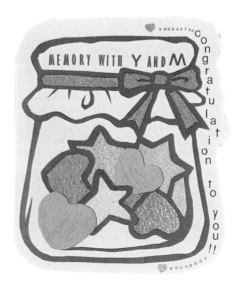

REMEBER OUR FRIENDSHIP

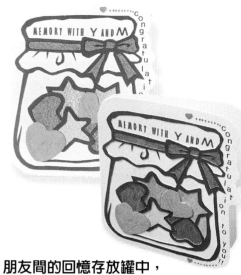

朋友間的回憶存放罐中，

希望永遠保存，因為回憶美好。

大聲的祝福最好的朋友"畢業了"，即
使分離但友情仍不變，再聯絡喔！

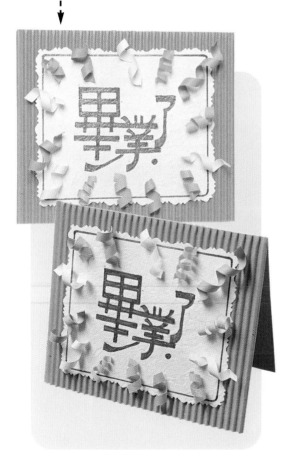

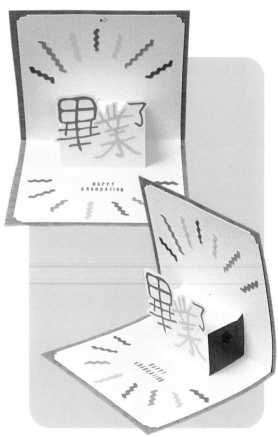

Celebration of cards

將你我的回憶放於罐中，畢業後雖分開，但回憶讓你我不變。

紅豆就如相思豆，送給朋友讓他知道，即使畢業了仍想念對方。

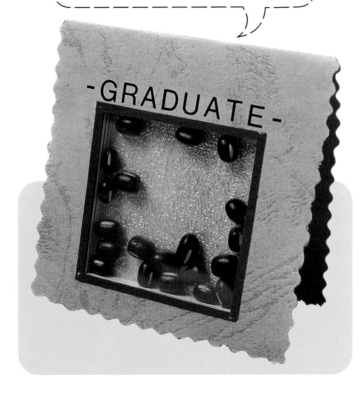

1 將美術紙裁好卡片大小，並中間裁一鏤空。

2 用美國卡紙製作一個有厚度的口字型。（約三層卡紙）

3 黏於卡片鏤空處的內面。（中間須貼層塞璐璐）

4 然後倒入紅豆，再取張紙將其封住。

5 轉彎膠帶於封面的鏤空處黏上作為修飾。

6 將字轉印上即可完成卡片。

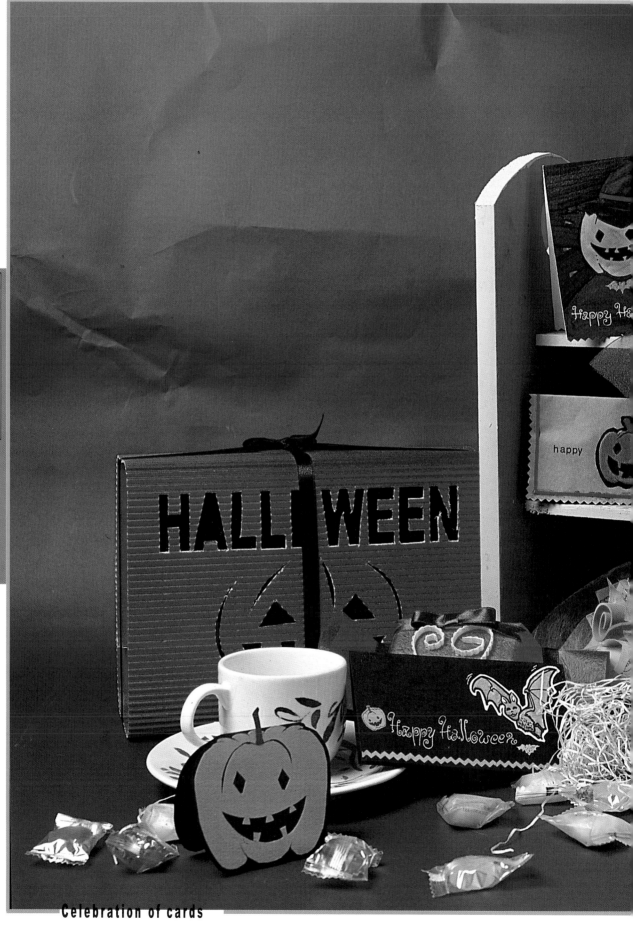

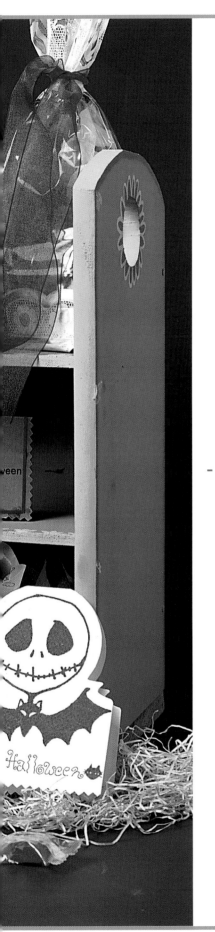

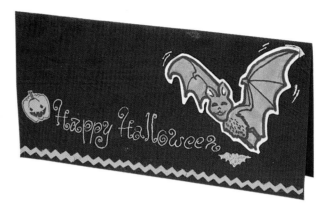

Happy Halloween

〝不給糖果就搗蛋〞

，萬聖節做怪一下又何妨？！

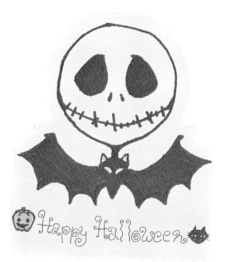

萬聖節讓各個搗蛋鬼出來，但並不傷害任何人，純粹玩耍而已。

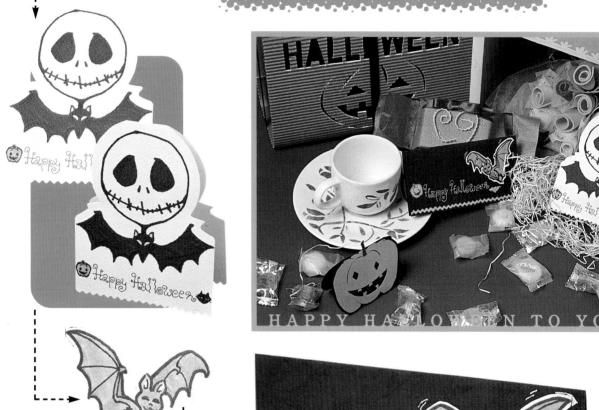

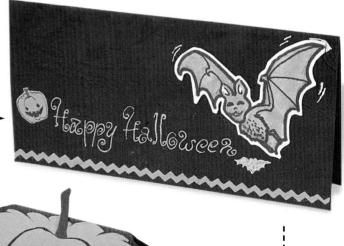

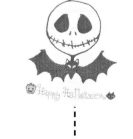

Celebration of cards

萬聖節神秘的氣氛，雖然只是張卡片，卻讓人感受那份氣息。

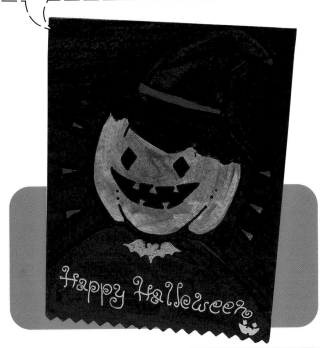

1 裁好適當尺寸作卡片之用。

2 用鉛筆打好草稿。

3 廣告顏料上好顏色。

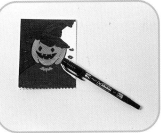

4 麥克筆將圖案畫出並將四週塗黑。

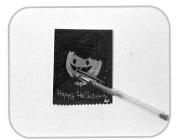

5 底端用銀色的筆寫上Happy Halloween，完成。

南瓜是萬聖節的必備品，他有可愛的一面卻又隱藏邪惡的一面。

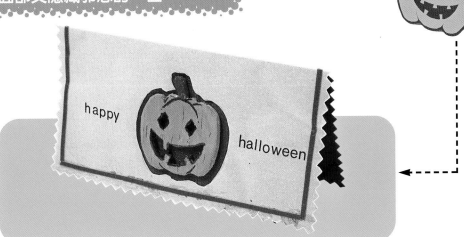

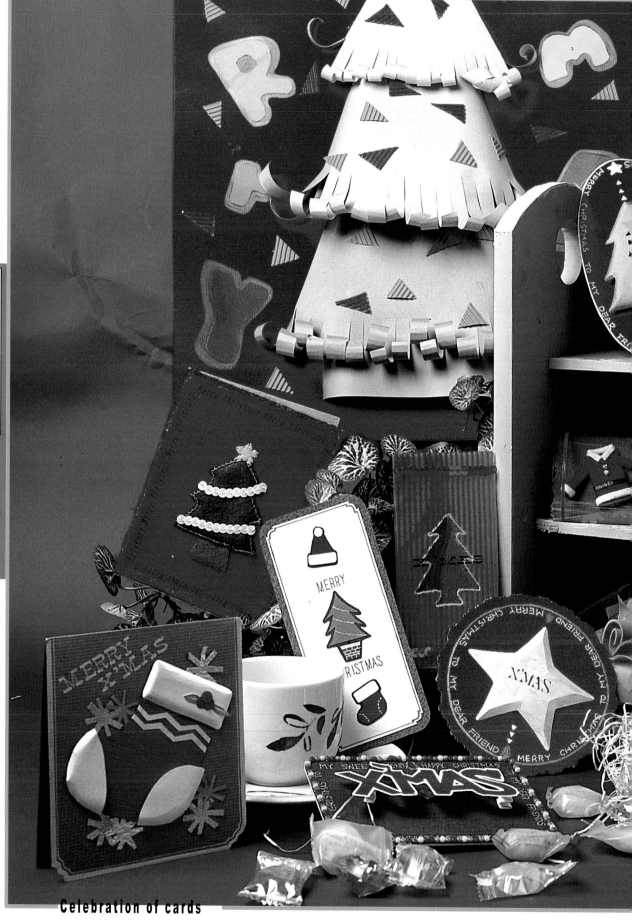

Celebration of cards

Merry Christmas

在雪花紛飛的季節，

聖誕節卻帶著無限暖意而到來。

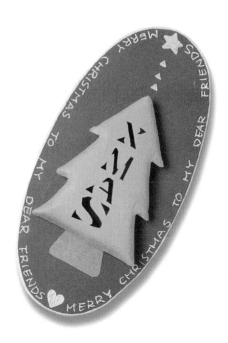

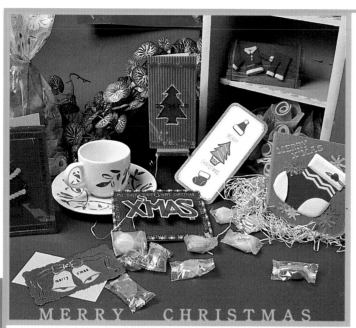

MERRY CHRISTMAS

裝飾的美美的聖誕樹,是最佳的
聖誕節朋友。

戴著聖誕帽,掛著聖誕襪,希望聖誕老
公公快快來。

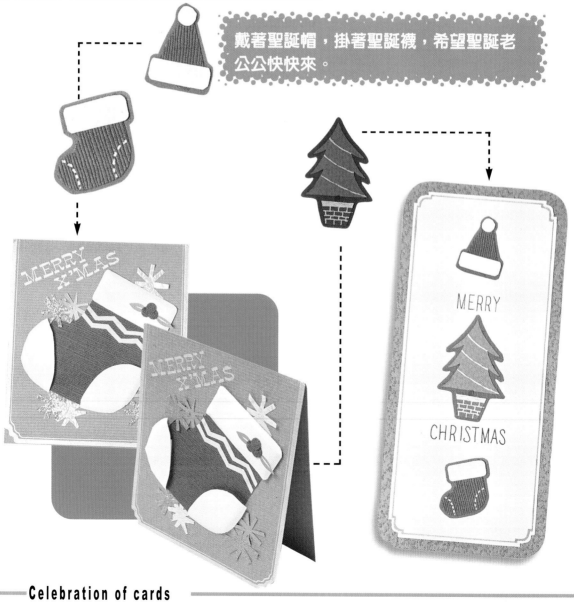

Celebration of cards

叮叮噹！叮叮噹！聲聲的聖誕祝福環繞人們四週。

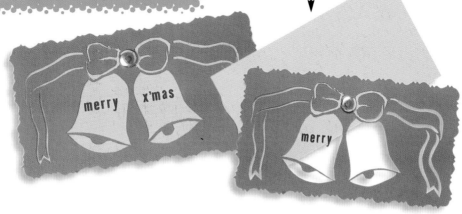

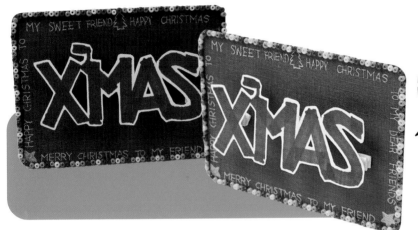

霓虹燈般的聖誕卡，有如在對人們說：聖誕節快樂。

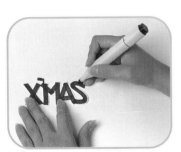

1 用麥克筆於紙上寫上X'MAS的字樣。

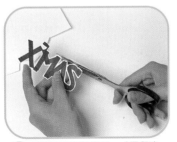

2 將X'MAS的字剪下。（須留邊線約0.3cm）

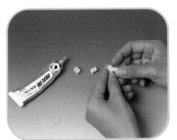

3 紙裁成長條狀二條，交叉折疊，作成如紙彈簧般。

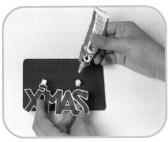

4 將X'MAS的字樣與紙彈簧黏貼於卡紙上，形成有厚度。

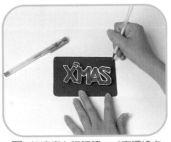

5 於邊寫上祝福語。（字環繞卡紙四週）

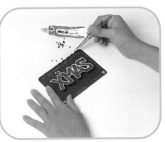

6 再將珠珠黏貼於邊處即可完成。

簡單的一句 "Merry Chrismas" 溫暖了整個寒冷的冬天。

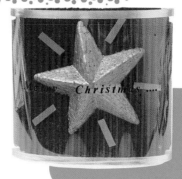

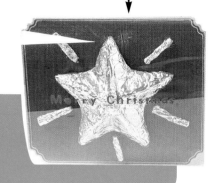

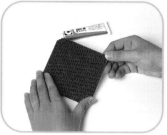

1 將瓦楞紙與卡紙貼於一起，增加硬度。

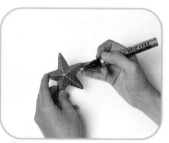

2 將星型保利龍剖一半後再用金筆上色。

聖誕節星星掛在聖誕樹上，照亮著人們，願大家願望都實現。

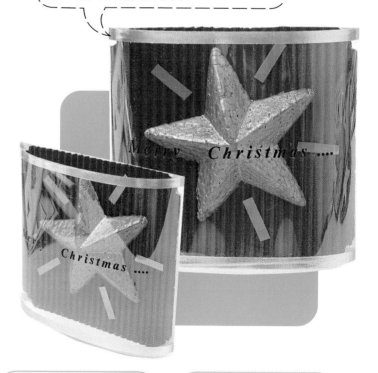

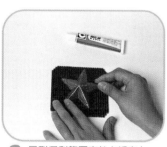

3 星型保利龍固定於卡紙之上。

4 取塞璐璐並將字轉印上去。

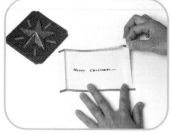

5 再於塞璐璐上作些小點綴，邊再貼上雙面膠。

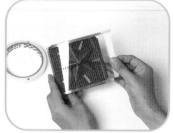

6 作好裝飾的塞璐璐貼於紙卡上，完成。

Celebration of cards

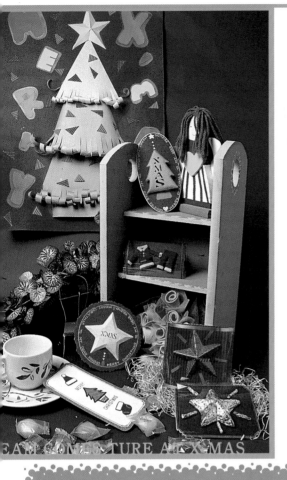

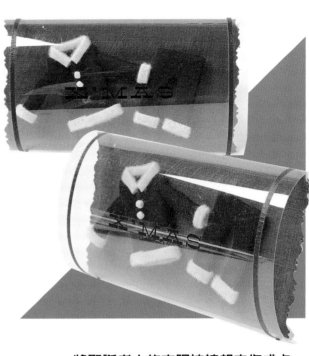

將聖誕老人的衣服裱被起來作成卡
片,很有特色呢!

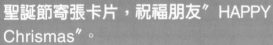

聖誕節寄張卡片,祝福朋友〞HAPPY
Chrismas〞。

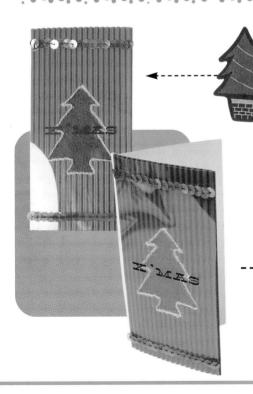

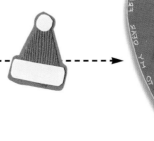

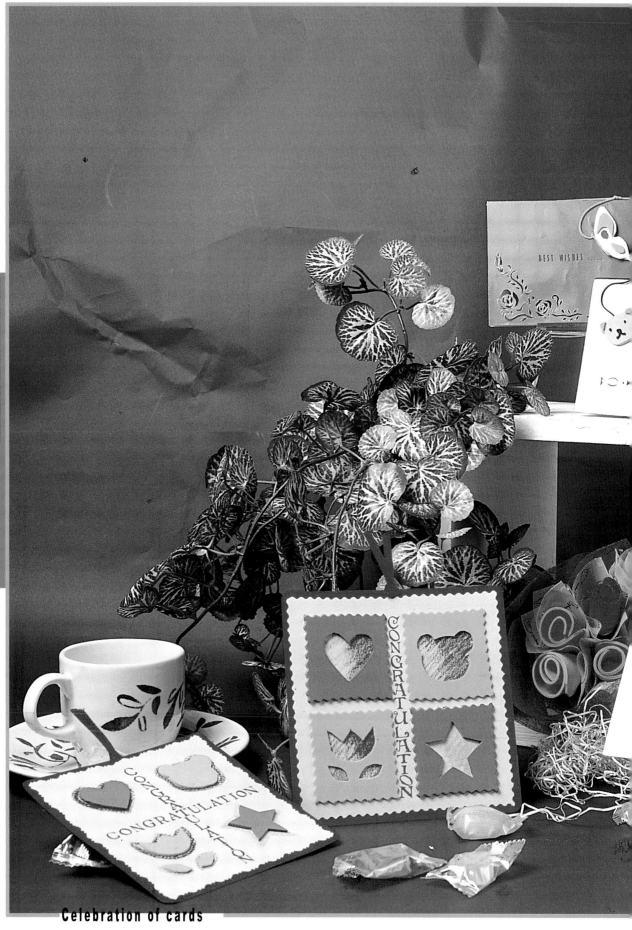

Celebration of cards

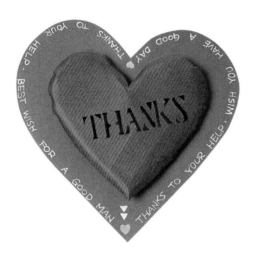

Congratulation

一聲簡單的問候，即使久久不見，

或初次見面，讓友誼常存。

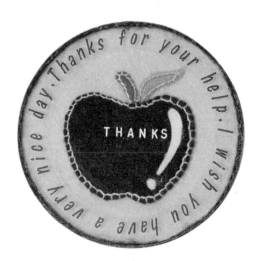

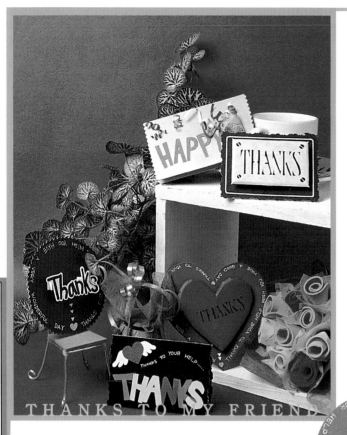

THANKS TO MY FRIEND

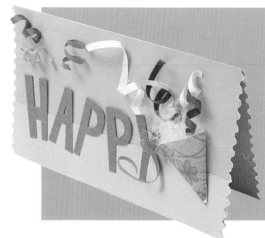

拉炮響起,恭禧自己學弟妹考上,
願他們做個快樂新鮮人。

一聲簡單的謝謝,感謝朋友陪我渡過
一段憂鬱期。

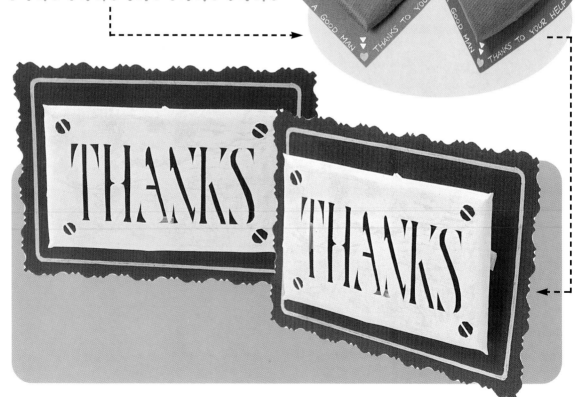

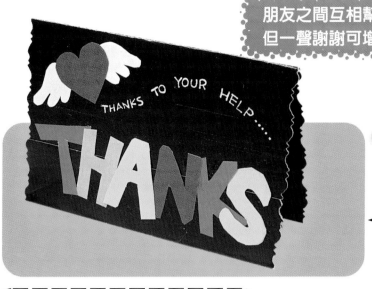

朋友之間互相幫助,是不需要報酬,但一聲謝謝可增進友誼。

即使沒有任何節慶,但寄張感謝卡卻可讓朋友之間的相處更融洽。

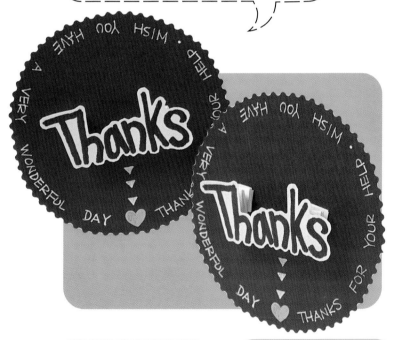

1 鋸齒剪刀剪張適當大小的卡片。

2 於紙上用麥克筆寫上Thanks的字。

3 將Thanks的字剪下。(須留邊緣約0.3cm)

4 裁長條紙二張交錯折疊,製成紙彈簧。

5 將字與紙彈簧黏於卡片上,並用粉彩原子筆作裝飾,完成。

最好的祝福給最好的朋友，讓朋友知道
你想念他。

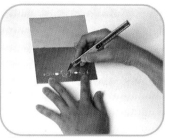

100

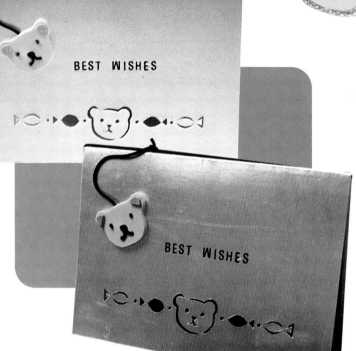

BEST WISHES

BEST WISHES

1 取光面的銀色卡紙並用鉛筆畫上圖案。

2 畫好的圖案用剪紙技法割下成鏤空狀。

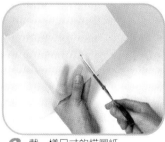

3 裁一樣尺寸的描圖紙。

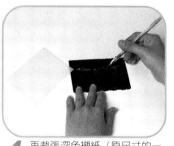

4 再裁張深色襯紙（原尺寸的一半），並繪上文字。

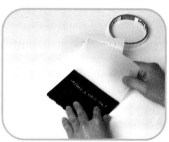

5 將三層紙黏貼於一起。

6 取軟泡棉並剪與卡片圖案有相關的圖型。

7 將軟泡棉與線固定黏貼於一起。

8 然後綁於卡片的折疊處，完成。

Celebration of cards

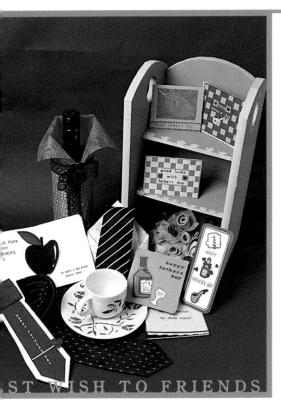

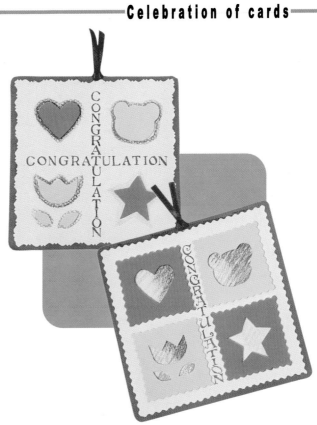

好朋友別忘了我們的友誼，偶爾來電
聯絡一下吧！

一種作法可完成二樣卡片，
讓祝福也跟著加分。

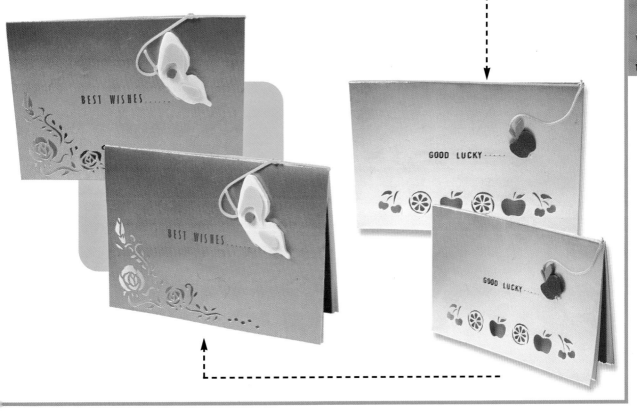

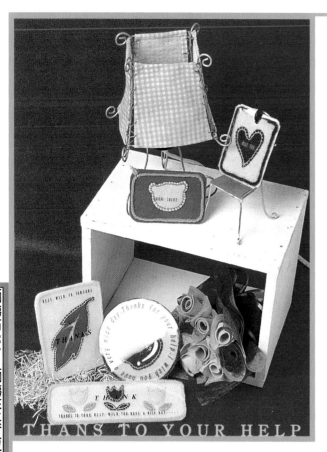

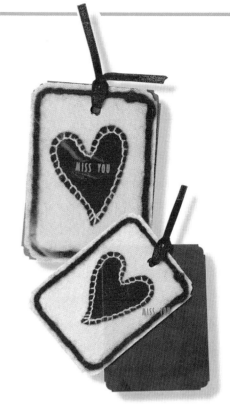

自己動手作卡片，
可傳達深深的問候之意。

真誠的問候，誠意的謝意，願遠方的你
平安快樂。

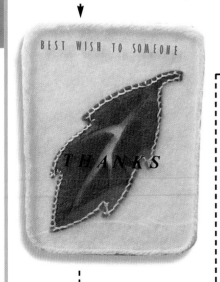

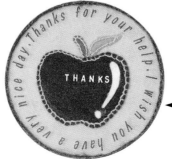

Celebration of cards

簡單的圖案，不同的技法，有不同的效果喔！

不同材質的卡片，其氣氛效果讓人驚喜不已。

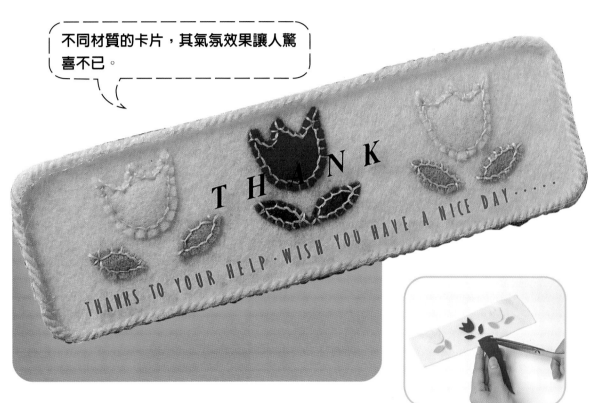

1 取不織布並剪成圖案的型。

2 用針線將圖案縫於一塊不織布上。

3 將縫好的圖案與紙張黏貼於一起。

4 將毛線繞卡片四週黏一圈。（如此可使卡片有厚度）

5 裁張一樣尺寸大小的塞璐璐。

6 於塞璐璐上轉印祝福的字語。

7 將塞璐璐貼於不織布卡片之上方，完成。

自己的學弟妹，初次見面一起喝喝茶、聊一聊吧！

活動的卡片別出新裁，一份熱情的邀約，可增進友誼。

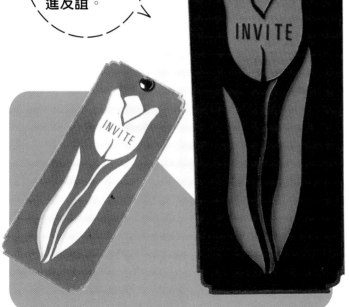

1 取美術紙裁成適當尺寸大小作卡片之用。

2 將裁的紙張作剪紙鏤空的效果。

3 於剪紙的背面黏貼層塞璐璐。

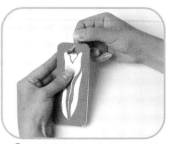

4 然後將其與另一顏色的紙用雙腳釘合在一起。

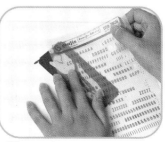

5 於塞璐璐上轉印字，如此可活動的卡片便完成。

Celebration of cards

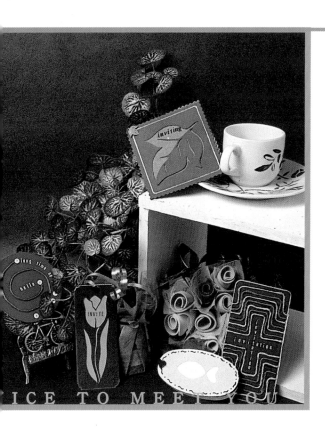

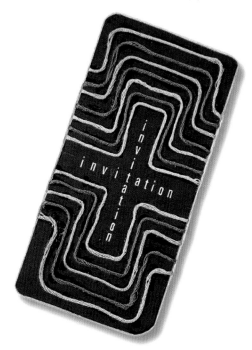

誠意的邀約，希望朋友之間
友誼能常存。

簡單邀約與問候，雖然不是任何節慶，
卻溫暖了朋友之間的情感。

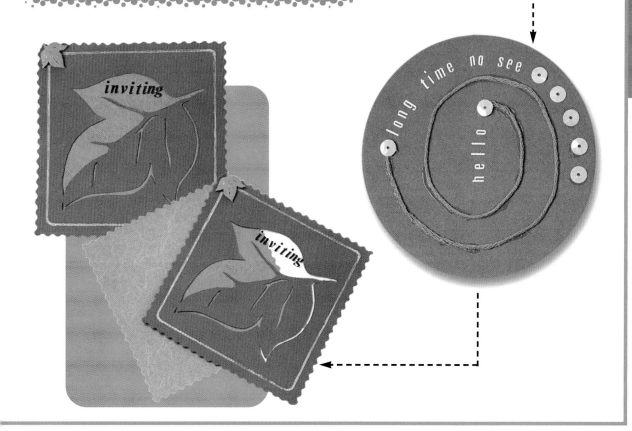

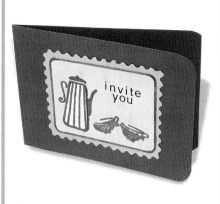

學長姊就要畢業了,邀請大家聚一下,希望以後仍聯絡。

LET`S TAKE EASY

約三五好友或久久不見的朋友出來見面聊一聊吧!

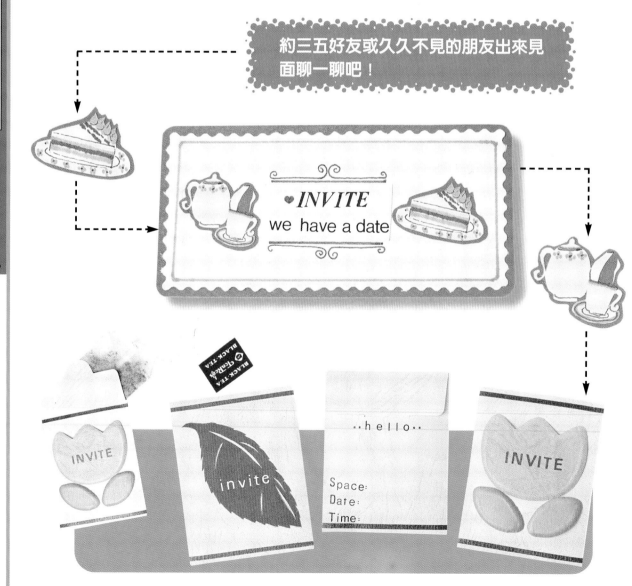

Celebration of cards

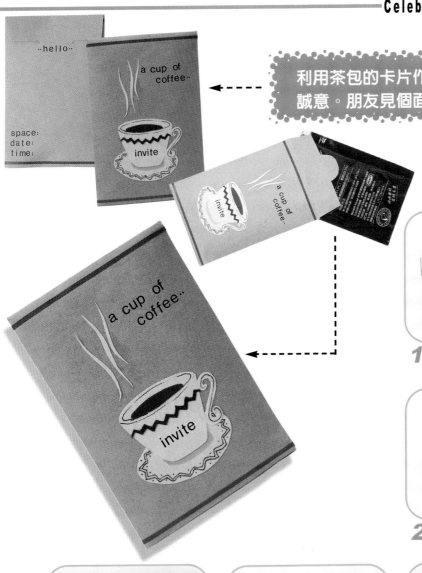

利用茶包的卡片作法，讓邀請更添些誠意。朋友見個面吧！

1 取牛皮紙裁成小紙袋的外型。

2 再取美術紙裁成咖啡杯的外型。

3 將其組合後再作些點綴，見表現技法的製作過程。

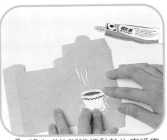

4 將完成的咖啡杯黏於牛皮紙袋展開圖上。

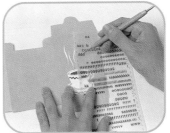

5 於一端轉印字上去作點綴。

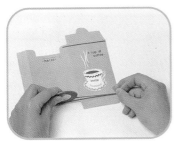

6 取轉彎膠帶貼邊作為裝飾。

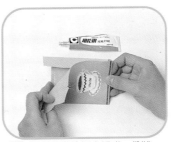

7 將紙袋黏貼組盒好成一袋狀。

8 放入包咖啡包，作邀請之物，完成。

精緻手繪POP叢書目錄

POINT OF
PURCHASE

一次
購買三本書
另享優惠

名家序文摘要

● 名家創意識別設計

陳木村先生（中華民國形象研究發展協會理事長）

這是一本用不同手法編排，真正屬於CI的書，可以感受到此書能讓讀者用不同的立場，不同的方向去了解CI的內涵。

● 名家創意包裝設計

陳永基先生（陳永基設計工作室負責人）

「消費者第一次是買你的包裝，第二次才是買你的產品」，所以現階段行銷策略、廣告以至包裝設計，就成為決定買賣勝負的關鍵。

● 名家創意海報設計

柯鴻圖先生（台灣印象海報設計聯誼會會長）

國內出版商願意陸續編輯推廣，闡揚本土化作品，提昇海報的設計地位，個人自是樂觀其成，並予高度肯定。

名家創意
識別
包裝
海報
設計

北星圖書
新形象
震憾出版

名家・創意系列 ❶

識別設計

——識別設計案例約140件

◎編輯部　編譯　●定價：1200元

　此書以不同的手法編排，更是實際、客觀的行動與立場規劃完成的CI書，使初學者、抑或是企業、執行者、設計師等，能以不同的立場，不同的方向去了解CI的內涵；也才有助於CI的導入，更有助於企業產生導入CI的功能。

名家・創意系列 ❷

包裝設計

——包裝案例作品約200件

◎編輯部　編譯　●定價800元

　就包裝設計而言，它是產品的代言人，所以成功的包裝設計，在外觀上除了可以吸引消費者引起購買慾望外，還可以立即產生購買的反應；本書中的包裝設計作品都符合了上述的要點，經由長期建立的形象和個性對產品賦予了新的生命。

名家・創意系列 ❸

海報設計

——海報設計作品約200幅

◎編輯部　編譯　●定價：800元

　在邁入已開發國家之林，「台灣形象」給外人的感覺卻是不佳的，經由一系列的「台灣形象」海報設計，陸續出現於歐美各諸國中，為台灣掙得了不少的形象，也開啟了台灣海報設計新紀元。全書分理論篇與海報設計精選，包括社會海報、商業海報、公益海報、藝文海報等，實為近年來台灣海報設計發展的代表。

北星信譽推薦・必備教學好書

日本美術學員的最佳教材

INTRODUCTION TO PENCIL TECHNIQUES
鉛筆畫技法

定價／350元

INTRODUCTION TO PASTEL DRAWING
粉彩筆畫技法

定價／450元

INTRODUCTION TO DRAWING WITH PEN & COLOR INK
沾水筆・彩色墨水技法

定價／450元

INTRODUCTION TO BOTANICAL ART TECHNIQUES
野外寫生技法

定價／400元

INTRODUCTION TO EXPRESSING TEXTURES IN OIL PAINTING
油畫質感表現技法

定價／450元

循序漸進的藝術學園；美術繪畫叢書

實用繪畫範本

定價／450元

粉彩畫技法

定價／450元

油畫基礎畫法

定價／450元

水彩技法圖解

定價／450元

最佳工具書

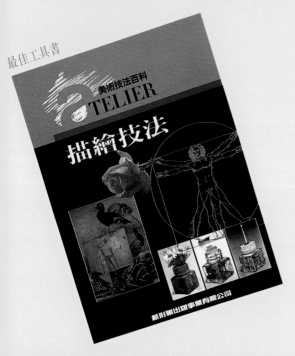

・本書內容有標準大綱編字、基礎素
　描構成、作品參考等三大類；並可
　銜接平面設計課程，是從事美術、
　設計類科學生最佳的工具書。
　編著／葉田園　　定價／350元

節慶DIY（5）
節慶卡麥拉

定價：400元

出 版 者：新形象出版事業有限公司
負 責 人：陳偉賢
地 　 址：台北縣中和市中和路322號8F之1
電 　 話：29207133・29278446
F A X：29290713

編 著 者：新形象
發 行 人：顏義勇
總 策 劃：范一豪
美術設計：吳佳芳、甘桂甄、黃筱晴、虞慧欣、戴淑雯
執行編輯：吳佳芳
電腦美編：洪麒偉

總 代 理：北星圖書事業股份有限公司
地 　 址：台北縣永和市中正路462號5F
門 　 市：北星圖書事業股份有限公司
地 　 址：永和市中正路498號
電 　 話：29229000
F A X：29229041
網 　 址：www.nsbooks.com.tw
郵 　 撥：0544500-7北星圖書帳戶
印 刷 所：皇甫彩藝印刷股份有限公司
製 版 所：興旺彩色印刷製版有限公司

行政院新聞局出版事業登記證／局版台業字第3928號
經濟部公司執照／76建三辛字第214743號

西元2001年1月　第一版第一刷

國家圖書館出版品預行編目資料

節慶卡麥拉／新形象編著 。--第一版 。--臺
北縣中和市：新形象 ，2000〔民90〕
　　面；　　公分 。--（節慶DIY；5）

ISBN 957-9679-95-9（平裝）

1.美術工藝 - 設計 2.紙工藝術

964　　　　　　　　　　　89018603